历代经典碑帖实用教程丛书

怀仁集王羲之圣教序

陆有珠　主编

广西美术出版社

图书在版编目（CIP）数据

怀仁集王羲之圣教序 / 陆有珠主编 . -- 南宁 : 广西
美术出版社 , 2024.3
（历代经典碑帖实用教程丛书）
ISBN 978-7-5494-2771-0

Ⅰ . ①怀… Ⅱ . ①陆… Ⅲ . ①行书—书法—教材
Ⅳ . ① J292.113.5

中国国家版本馆 CIP 数据核字（2024）第 023923 号

历代经典碑帖实用教程丛书

LIDAI JINGDIAN BEITIE SHIYONG JIAOCHENG CONGSHU

怀仁集王羲之圣教序

HUAIREN JI WANG XIZHI SHENGJIAOXU

主　　编：陆有珠

本册编者：周锦彪

出 版 人：陈　明

终　　审：谢　冬

责任编辑：白　桦

助理编辑：龙　力

装帧设计：苏　巍

责任校对：卢启媚　韦晴媛　李桂云

审　　读：陈小英

出版发行：广西美术出版社

地　　址：广西南宁市望园路 9 号（邮编：530023）

网　　址：www.gxmscbs.com

印　　制：广西桂川民族印刷有限公司

开　　本：889 mm×1194 mm　1/16

印　　张：10

字　　数：100 千

出版印次：2024 年 5 月第 1 版第 1 次印刷

书　　号：ISBN 978-7-5494-2771-0

定　　价：45.00 元

前　言

　　中国书法是中华民族传统文化的明珠，这门古老的书写艺术宏大精深而又源远流长。几千年来，从甲骨文、钟鼎文演变而成篆隶楷行草五大书体。它经历了殷周的筚路蓝缕、秦汉的悲凉高古、魏晋的慷慨雅逸、隋唐的繁荣鼎盛、宋元的禅意空灵、明清的复古求新。改革开放以来兴起了一股传统书法教育的热潮，至今方兴未艾。随着传统书法教育的普遍开展，书法爱好者渴望有更多更好的书法技法教程，为此我们推出这套《历代经典碑帖实用教程丛书》。

　　本套丛书有以下几个特点：

　　1. 典范性。学习书法必须从临摹古人法帖开始，古人留下许多碑帖可供我们选择，我们要取法乎上，选择经典的碑帖作为我们学习书法的范本。这些经典作品经过历史的选择，是书法艺术的精华，是最具代表性、最完美的作品。

　　2. 逻辑性。有了经典的范本，如何编排？我们在编排上注意循序渐进、先易后难、深入浅出、简明扼要。比如讲基本笔画，先讲横画，次讲竖画，一横一竖合起来就是"十"字。然后从笔画教学引入结构教学，将两者有机地结合起来，再引导学生自练横竖组合的"土、王、丰"等字。接下来横竖加上撇就有"千、开、井、午、生、左、在"等字。内容扩展得有条有理，水到渠成。这样一环紧扣一环，逻辑性很强，以一个技法点为基础带出下一个技法点，于是一个个技法点综合起来，就组成非常严密的技法阵容。

　　3. 整体性。本套丛书在编排上还注意到纵线和横线有机结合的整体性。一般的范本都是采用单式的纵线结构，即从笔画开始，次到偏旁和结构，最后是章法，这种编排理论上没有什么问题，条理清晰，但是我们在书法教学实践中发现，按这种方式编排，教学效果并不理想，初学者往往会感到时间不够，进步不大。因此本套丛书注重整体性原则，把笔画教学和结构教学有机结合，同步进行。在编排上的体现就是讲解笔画的写法，举例说明该笔画在例字中的作用，进而分析整个字的写法。这样使初学者在做笔画练习时，就能和结构训练有机地结合起来。几十年的教学经验证明，这样的教学事半功倍！

　　4. 创造性。笔画练习、偏旁练习、结构练习都是为练好单字服务。从临摹初成到转入创作，这里还有一个关要通过，而要通过这个关，就要靠集字训练。

本套教程把集字训练作为单章安排，这在实用教程中也算是一个"创造"，我们称之为"造字练习"。造字练习由三个部分组成，即笔画加减法、偏旁部首移位合并法、根据原帖风格造字法，并附有大量例字，架就从临摹转入创作的桥梁，让初学者能更快更好地创作出心仪的作品。

5.机动性。我们在教程的编排上除了讲究典范性、逻辑性、整体性和创造性，还讲究机动性。为什么？前面四个"性"主要是就教程编排的学术性和逻辑性而言；机动性主要是就教学方法而言。建议使用本套教程的老师在教学上因时制宜。现代社会的书法爱好者大多要上班，在校学生功课多，平时都是时间紧迫，少有余暇。而且现在硬笔代替了毛笔，电脑代替了手写，大多数人并不像古人那样从小拿毛笔书写。在这种情况下，怎么能更快地写出一幅好作品？笔者有个建议，在时间安排上，笔画练习和单字结构练习花费的时间不要太长，有些老师教一个学期还只是教点横竖撇捺的写法，导致学生很难有兴趣继续学习下去。因为缺乏成就感，觉得学书法枯燥无味。如果缩短前面的训练时间，比较快地进入章法训练，就可以先学习整幅书法作品，然后再回来巩固笔画和结构，这样交替进行。学生能成功地写出一幅作品，其信心会倍增，会更有兴趣练下去。兴趣是最好的老师，要让学生学得有兴趣，老师就要打破常规，以创代练，创练结合，交替进行，使学生既能入帖，又能出帖，就能尽快地出作品、出精品。

诚然，因为我们水平所限，教程中定会有许多不足之处，恳请使用本套教程的朋友多多指正，以便我们再版时加以改正。

目 录

《怀仁集王羲之圣教序》简介

　　唐代初期，玄奘法师赴天竺求取佛经，回国后翻译三藏要籍，唐太宗为了表彰玄奘法师的贡献，为之写了《大唐三藏圣教序》。唐高宗李治为太子时撰《述三藏圣教序记》，高宗朝将序、记刻石立碑。最初由唐代初期的大书法家褚遂良书，两碑立于陕西西安慈恩寺大雁塔下，通称《雁塔圣教序》，又称《慈恩寺圣教序》。

　　后来僧人怀仁借助唐内府所藏王羲之书迹，摹集刻制成为碑文，又将玄奘法师所译的《心经》一并瑰集，称为《怀仁集王羲之圣教序》，或称为《集王书圣教序》。因碑首刻有七尊佛像，又名《七佛圣教序》。怀仁是长安弘福寺僧人，对于书法艺术有深厚的造诣，加上他严谨的治学态度，煞费苦心历时二十四年，终于集摹而成此碑。

　　王羲之一生创作了许多书法作品，但由于朝代更替，战火频发，至今已难以看到其真迹。《集王书圣教序》使王羲之的书迹得以大量保留。前人有言："欲观右军真面，无如《圣教序》，其集字摹刻，皆出一时国手。"其点画气势，起落转侧、纤微克肖，充分体现了王羲之书艺的特点和韵味。其与《兰亭序》一样被誉为学习王书的最佳范本。

第 2 章

书法基础知识

1. 书写工具

笔、墨、纸、砚是书法的基本工具，通称"文房四宝"。初学毛笔字的人对所用工具不必过分讲究，但也不要太劣，应以质量较好一点的为佳。

笔：毛笔最重要的部分是笔头。笔头的用料和式样，都直接关系到书写的效果。

以毛笔的笔锋原料来分，毛笔可分为三大类：A. 硬毫（兔毫、狼毫）；B. 软毫（羊毫、鸡毫）；C. 兼毫（就是以硬毫为柱、软毫为被，如"七紫三羊""五紫五羊"以及"白云"笔等）。

以笔锋长短可分为：A. 长锋；B. 中锋；C. 短锋。

以笔锋大小可分为大、中、小三种。再大一些还有揸笔、联笔、屏笔。

毛笔质量的优与劣，主要看笔锋，以达到"尖、齐、圆、健"四个条件为优。尖：指毛有锋，合之如锥。齐：指毛纯，笔锋的锋尖打开后呈齐头扁刷状。圆：指笔头呈正圆锥形，不偏不斜。健：指笔心有柱，顿按提收时毛的弹性好。

初学者选择毛笔，一般以字的大小来选择笔锋大小。选笔时应以杆正而不歪斜为佳。

一支毛笔如保护得法，可以延长它的寿命，保护毛笔应注意：用笔时将笔头完全泡开，用完后洗净，笔尖向下悬挂。

墨：墨从品种来看，可分为两大类，即油烟墨和松烟墨。

油烟墨是用油烧烟（主要是桐油、麻油或猪油等），再加入胶料、麝香、冰片等制成。

松烟墨是用松树枝烧烟，再配以胶料、香料而成。

油烟墨质纯，有光泽，适合绘画；松烟墨色深重，无光泽，适合写字。对于初学者来说，一般的书写训练，用市场上的一般墨就可以了。书写时，如果感到墨汁稠而胶重，拖不开笔，可加点水调和，但不能直接往墨汁瓶里加水，否则墨汁会发臭。每次练完字后，把剩余墨洗掉并且将砚台（或碟子）洗净。

纸：主要的书画用纸是宣纸。宣纸又分生宣和熟宣两种。生宣吸水性强，受墨容易渗化，适宜书写毛笔字和画中国写意画；熟宣是生宣加矾制成，质硬而不易吸水，适宜写小楷和画工笔画。

宣纸书写效果虽好，但价格较贵，一般书写作品时才用。

初学毛笔字，最好用发黄的毛边纸或旧报纸，因这两种纸性能和宣纸差不多，长期使用这两种纸练字，再用宣纸书写，容易掌握宣纸的性能。

砚：砚是磨墨和盛墨的器具。砚既有实用价值，又有艺术价值和文物价值，一块好的石砚，在书家眼里被视为珍物。米芾因爱砚癫狂而闻名于世。

初学者练毛笔字最方便的是用一个小碟子。

练写毛笔字时，除笔、墨、纸、砚（或碟子）以外，还需有笔架、毡子等工具。每次练习完以后，将笔、砚（或碟子）洗干净，把笔锋收拢还原放在笔架上吊起来。

2. 写字姿势

正确的写字姿势不仅有益于身体健康，而且为学好书法提供基础。其要点归纳为八个字：头正、身直、臂开、足安。（如图①）

头正：头要端正，眼睛与纸保持一尺左右距离。

身直：身要正直端坐、直腰平肩。上身略向前倾，胸部与桌沿保持一拳左右距离。

臂开：右手执笔，左手按纸，两臂自然向左右撑开，两肩平而放松。

足安：两脚自然安稳地分开踏在地面上，与两肩同宽，不能交叉，不要叠放。

写较大的字，要站起来写，站写时，应做到头俯、腰直、臂张、足稳。

头俯：头端正略向前俯。

腰直：上身略向前倾时，腰板要注意挺直。

臂张：右手悬肘书写，左手要按住纸面，按稳进行书写。

足稳：两脚自然分开与臂同宽，把全身气息集中在毫端。

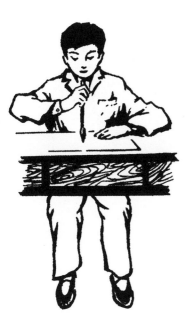

图①

3. 执笔方法

要写好毛笔字，必须掌握正确的执笔方法，古来书家的执笔方法是多种多样的，一般认为较正确的执笔方法是唐代陆希声所传的五指执笔法。

擫：大拇指的指肚（最前端）紧贴笔杆。

押：食指与大拇指相对夹持笔杆。

钩：中指第一、第二两节弯曲如钩地钩住笔杆。

格：无名指用甲肉之际抵着笔杆。

抵：小指紧贴住无名指。

书写时注意要做到"指实、掌虚、管直、腕平"。

指实：五个手指都起到执笔作用。

掌虚：手指前面紧贴笔杆，后面远离掌心，使掌心中间空虚，可伸入一个手指，小指、无名指不可碰到掌心。

管直：笔管要与纸面基本保持垂直（但运笔时，笔管与纸面是不可能永远保持垂直的，可根据点画书写笔势而随时稍微倾斜一些）。（如图②）

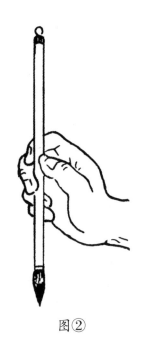

图②

腕平：手掌竖得起，腕就平了。

一般写字时，腕悬离纸面才好灵活运转。执笔的高低根据书写字的大小决定，写小楷字执笔稍低，写中、大楷字执笔略高一些，写行、草执笔更高一点。

毛笔的笔头从根部到锋尖可分三部分，即笔根、笔肚、笔尖。（如图③）运笔时，用笔尖部位着纸用墨，这样有力度感。如果下按过重，压过笔肚，甚至笔根，笔头就失去弹力，笔锋提按转折也不听使唤，达不到书写效果。

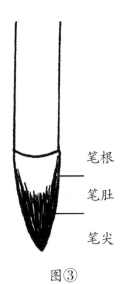

笔根
笔肚
笔尖

图③

4. 基本笔法

想要学好书法，用笔是关键。

每一点画，不论何种字体，都分起笔（落笔）、行笔、收笔三个部分。（如图④）用笔的关键是"提按"二字。

提：将笔锋提至锋尖抵纸乃至离纸，以调整中锋。（如图⑤）
按：铺毫行笔。初学者如果对转弯处提笔掌握不好，可干脆将锋尖完全提出纸面，断成两笔来写，逐步增强提按意识。

笔法有方笔、圆笔两种，也可方圆兼用。书写一般运用藏锋、逆锋、露锋，中锋、侧锋、转锋、回锋，提、按、顿、驻、挫、折、

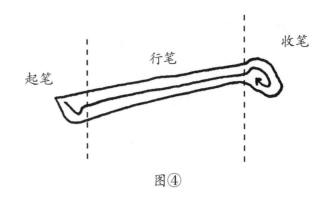

图④

转等不同处理技法方可写出不同形态的笔画。

藏锋：指笔画起笔和收笔处锋尖不外露，藏在笔画之内。

逆锋：指落笔时，先向与行笔相反的方向逆行，然后再往回行笔，有"欲右先左，欲下先上"之说。

露锋：指笔画中的笔锋外露。

中锋：指在行笔时笔锋始终是在笔道中间行走，而且锋尖的指向和笔画的走向相反。

侧锋：指笔画在起、行、收运笔过程中，笔锋在笔画一侧运行。但如果锋尖完全偏在笔画的边缘上，这叫"偏锋"，是一种病笔，不能使用。

转锋：指运笔过程中，笔锋方向渐渐改变，行笔的线路为圆转。

回锋：指在笔画收笔时，笔锋向相反的方向空收。

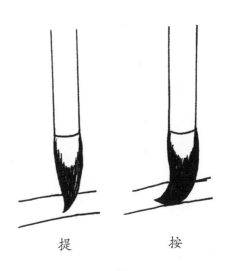

提　　　按

图⑤

行书笔法分析

第一节　笔锋的运动形式

一、笔锋的空间运动形式

如何用笔，是学习书法的关键。在进行用笔训练之前，我们首先明确几个概念。

起笔	运笔		收笔
露锋　指顺势起笔，笔锋外露。	侧锋　指笔锋在点画的一侧运行。如果笔锋完全偏在点画的边沿，叫作偏锋，属于一种病笔。	方折　指笔画变换方向时，提笔作顿折的写法。	出锋　指运笔结束时顺着点画走势出锋。出锋分中、侧两种。
大	被	国	之
藏锋　指逆势起笔，笔锋藏在点画之内而不外露。	中锋　指行笔时笔锋始终保持在笔画中间。	圆转　指笔画转换方向时，提笔作圆弧转向的写法。	回锋　指笔画收笔时，笔锋向相反的方向回收。
寺	十	国	之

我们可以从时间和空间把握笔锋的运动形式，笔锋的时间运动形式主要是快、慢和留驻，笔锋的空间运动形式主要是提按、平动和使转。下面我们先分析笔锋的空间运动形式。提按是指笔毫在纸上做上下运动，并使笔画产生粗细的变化，提笔细，按笔粗。提笔是调整和转换笔锋的关键。平动是指笔毫在纸面上做平行于纸面的移动，移动的幅度小，点画线条的变化就小，移动的幅度大，点画线条的变化就大。移动是形成线条的重要手段。使转是指笔毫在纸面上做旋转运动，即笔毫按触纸的面在不断地变换。这几种不同的笔法产生不同的笔画效果：首尾粗细大体相仿，圆润均匀，为平动所致；在点画的端部和折点所产生的渐变的边廓，主要靠提按来完成；而点画的中部和转折处非对称性的边廓，则主要是使转的结果。

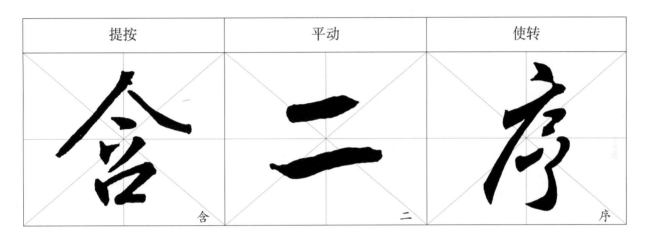

提按	平动	使转
含	二	序

二、笔锋的时间运动形式

笔锋在时间范畴里的变化主要表现为快、慢和留驻。快和慢是相对而言，留驻则是介于快和慢之间。不同的书体运笔的快慢也是不同的。行书的运笔速度比楷书快，这产生了行书最重要的特征——牵丝，即点画先后之间互相呼应，笔势往来萦带的纤细痕迹。笔画之间形断意连，牵丝若隐若现，显示了飞动的气势。

另外，运笔的快慢还和用墨有关，墨多时运笔要快些，墨少时运笔要慢些。

仔细观察下面的例字，注意什么地方快，什么地方慢，什么地方留驻。

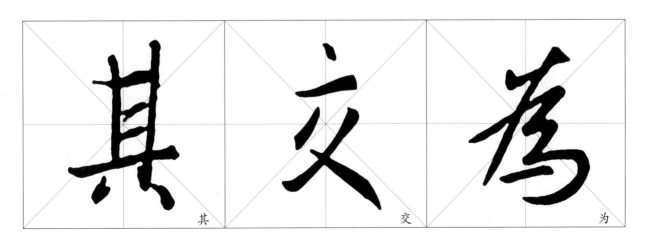

其	交	为

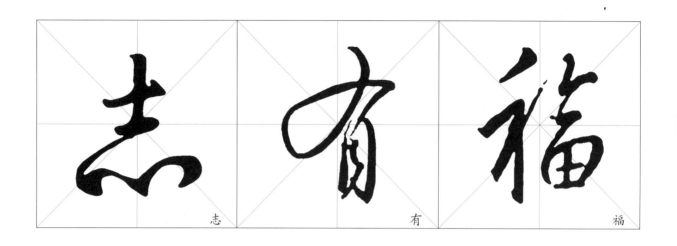

志　　　　有　　　　福

三、行书的特点

行书是介于楷书和草书之间的一种书体，是楷书的简化和快写。

1. 速度加快。行书运笔一般比楷书要快，节奏较强。为了适应快节奏，行书改变了楷书起笔多藏锋、收笔多回锋的笔法，而多采用露锋起笔，顺势出锋收笔的笔法，使行笔简捷，笔意轻快。

不　　　　隆

2. 易方为圆。楷书的转折多用方折，而行书多用圆转。

国　　　　通

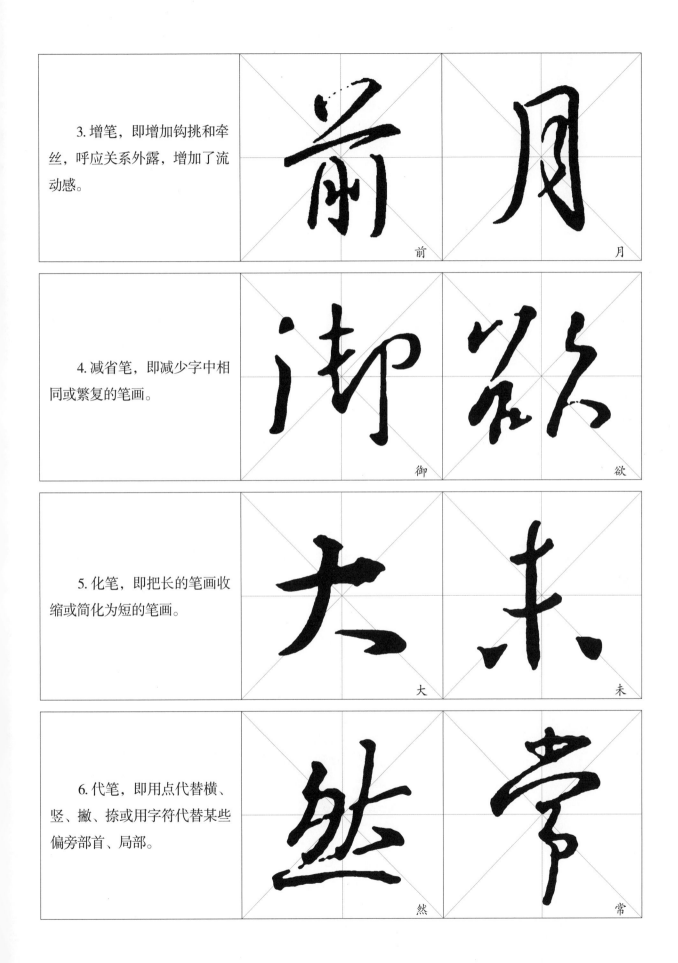

3. 增笔，即增加钩挑和牵丝，呼应关系外露，增加了流动感。

前

月

4. 减省笔，即减少字中相同或繁复的笔画。

御

欲

5. 化笔，即把长的笔画收缩或简化为短的笔画。

大

未

6. 代笔，即用点代替横、竖、撇、捺或用字符代替某些偏旁部首、局部。

然

常

第二节　基本点画的写法

1.横法 　　顺锋或逆锋起笔，折锋后向下稍顿，提笔中锋向右行笔，转锋上仰稍驻，提笔向右下稍按，提笔向左回锋收笔或顺势出锋。	一	二
2.竖法 　　顺锋或逆锋起笔，折锋向右稍顿，调整笔锋，中锋向下行笔，边提边向下收笔，或回锋收笔。	川	十
3.撇法 　　顺锋或逆锋起笔，折笔向右下稍顿，转锋向左下方边提边出锋收笔。	千	不

4. 捺法

顺锋起笔，折锋向右下行，边行边按至捺脚顿笔，边提边出锋。

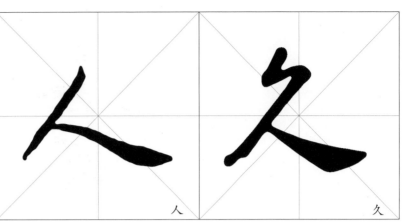

人　　久

5. 点法

逆锋或顺锋起笔，折锋向右下按笔，转锋向左上回收或顺势出锋。

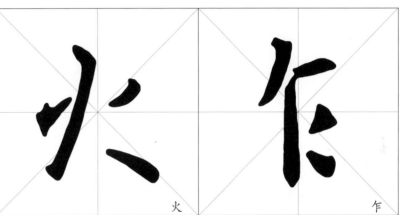

火　　乍

6. 挑法

逆锋或顺锋起笔，向右下按，转锋向右上行笔，边提边出锋收笔。

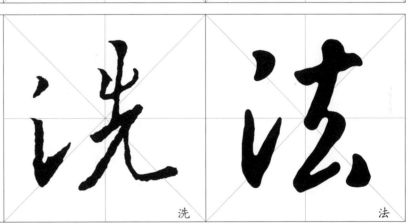

洗　　法

7. 钩法

钩是附在长画后面的笔画，方向变化较多。现以竖钩为例说明钩的写法。逆锋起笔，折锋右按，调整笔锋向下，中锋行笔，至钩处顿笔，稍驻蓄势，转笔向左钩出。

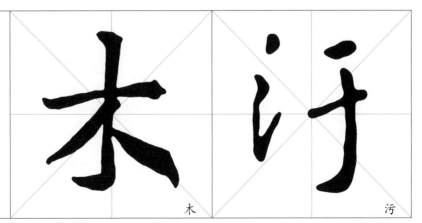

木　　污

8. 折法

折是改变笔法走向的笔画，如横折、竖折、撇折等，现以横折为例说明其写法。起笔同横，行笔至转向处顿笔折锋，提笔中锋下行，回锋收笔。

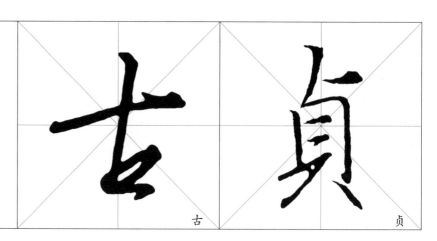

古

贞

第三节　基本点画的形态变化

一、横画的变化

1. 长横

顺锋或逆锋向左起笔，转笔向右下作顿，提笔右行，至尾处，按笔向右下，向左回锋收笔。在行笔过程中有提按的变化。

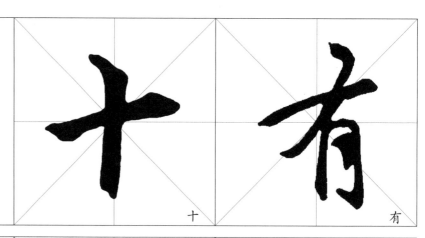

十

有

2. 短横

短横写法与长横相同，只是短些。

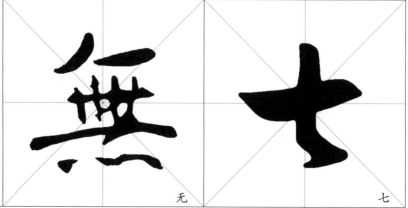

无

七

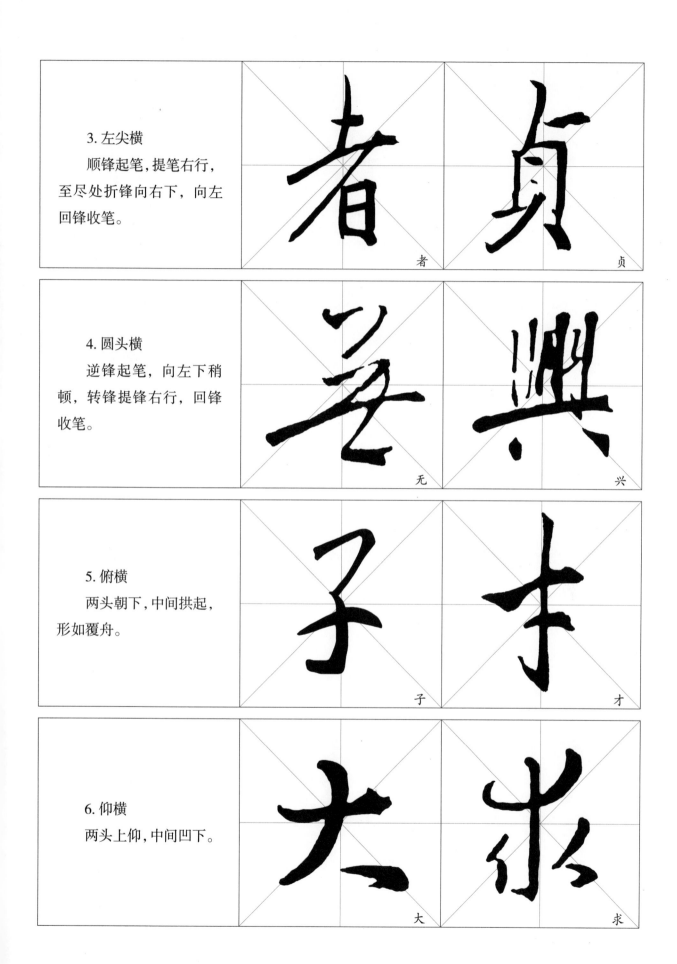

3. 左尖横

顺锋起笔，提笔右行，至尽处折锋向右下，向左回锋收笔。

者

贞

4. 圆头横

逆锋起笔，向左下稍顿，转锋提锋右行，回锋收笔。

无

兴

5. 俯横

两头朝下，中间拱起，形如覆舟。

子

才

6. 仰横

两头上仰，中间凹下。

大

求

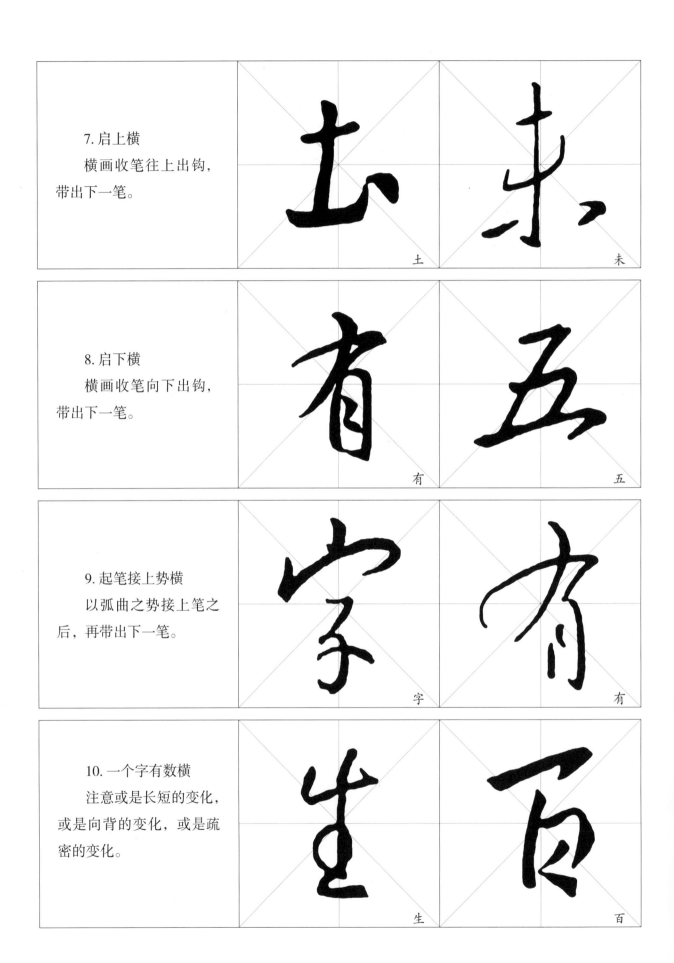

7.启上横
横画收笔往上出钩，带出下一笔。

8.启下横
横画收笔向下出钩，带出下一笔。

9.起笔接上势横
以弧曲之势接上笔之后，再带出下一笔。

10.一个字有数横
注意或是长短的变化，或是向背的变化，或是疏密的变化。

二、竖的变化

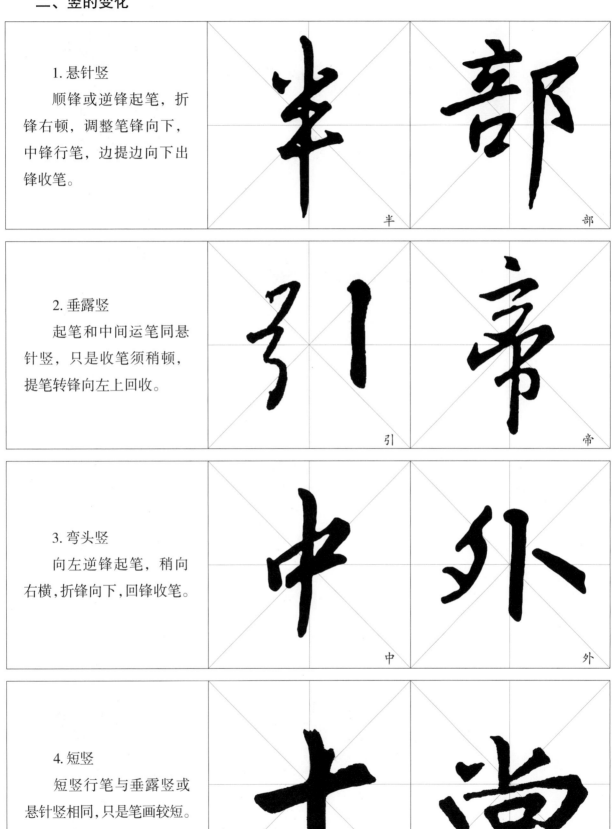

1. 悬针竖

顺锋或逆锋起笔，折锋右顿，调整笔锋向下，中锋行笔，边提边向下出锋收笔。

半　部

2. 垂露竖

起笔和中间运笔同悬针竖，只是收笔须稍顿，提笔转锋向左上回收。

引　帝

3. 弯头竖

向左逆锋起笔，稍向右横，折锋向下，回锋收笔。

中　外

4. 短竖

短竖行笔与垂露竖或悬针竖相同，只是笔画较短。

十　尚

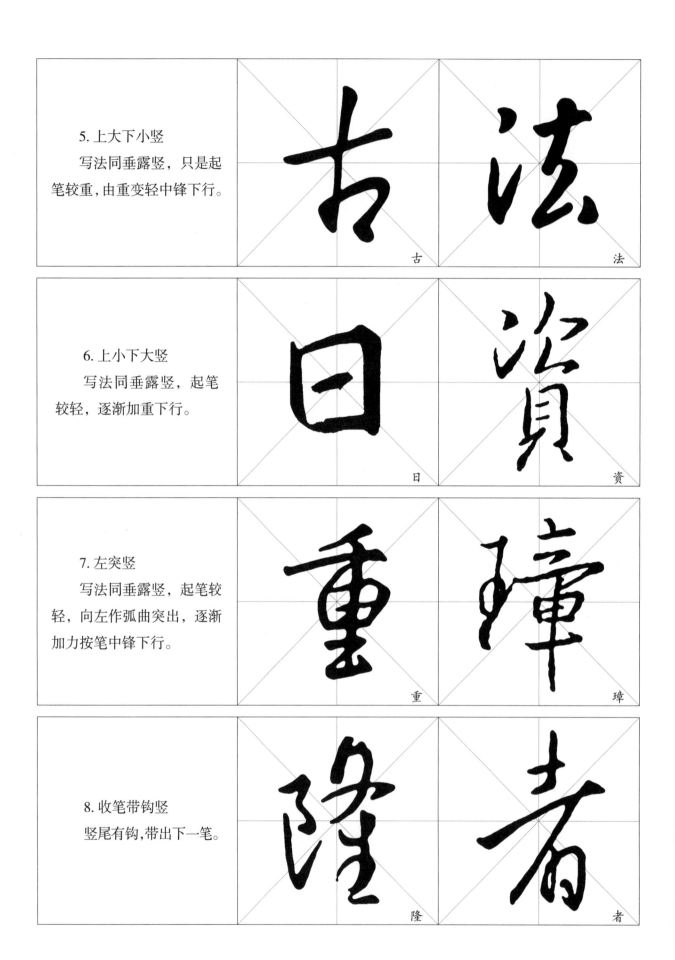

5. 上大下小竖
　　写法同垂露竖，只是起笔较重，由重变轻中锋下行。

古

法

6. 上小下大竖
　　写法同垂露竖，起笔较轻，逐渐加重下行。

日

资

7. 左突竖
　　写法同垂露竖，起笔较轻，向左作弧曲突出，逐渐加力按笔中锋下行。

重

瑋

8. 收笔带钩竖
　　竖尾有钩，带出下一笔。

隆

者

9.一个字有数竖

注意或长短的变化，或向背的变化，或疏密的变化，或收笔的变化。

贞　而

三、撇的变化

1.长撇

顺锋或逆锋起笔，折锋向右下顿笔，转锋向左下边行边提笔，提笔和运笔稍慢，收笔出锋稍快。力送到撇尖，切忌漂浮。

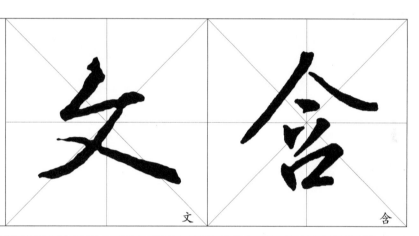

文　含

2.短撇

写法和长撇相同，只是笔画较短。

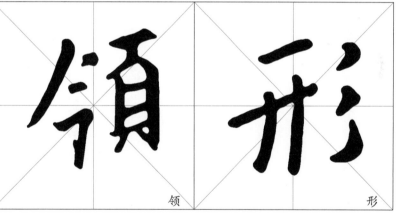

领　形

3.竖撇

前面部分稍竖，后面才向左下撇出。

月　烟

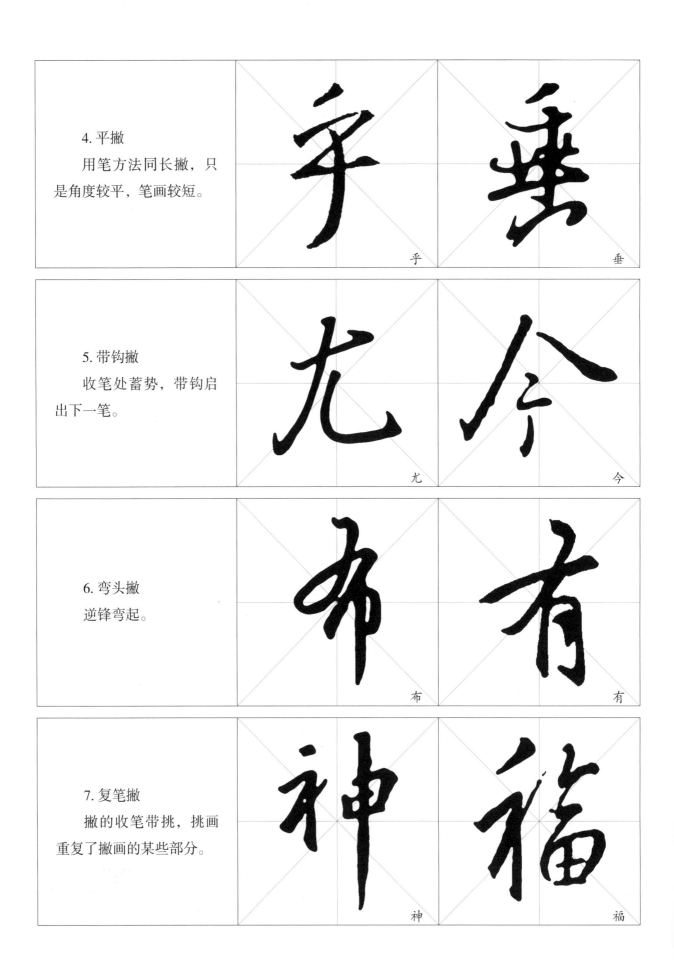

4.平撇

　　用笔方法同长撇，只是角度较平，笔画较短。

平

垂

5.带钩撇

　　收笔处蓄势，带钩启出下一笔。

尤

今

6.弯头撇

　　逆锋弯起。

布

有

7.复笔撇

　　撇的收笔带挑，挑画重复了撇画的某些部分。

神

福

8. 一个字有数撇

注意或长短的变化，或曲直的变化，或向背的变化，或疏密的变化。

多　　　敏

四、捺的变化

1. 长捺

顺锋起笔，向右下行笔，边行边按，至捺脚顿笔，提笔调锋向右出锋收笔，或向左回锋收笔。

金　　　文

2. 平捺

逆锋起笔，折锋向右下行笔，边行边按，至捺脚顿笔蓄势，调锋向右捺出，边提边出锋。整个笔画呈 S 形，像水波浪似的一波三折。

道　　　赴

3. 反捺

顺锋起笔，边行边按，至尽处向右下顿笔，出锋收笔或回锋向左上收笔。

故　　　足

4. 带钩捺
　　在收笔处蓄势，带钩启出下一笔。

5. 一个字有数捺
　　要以其中一捺为主要笔画，其余的变为次要笔画。

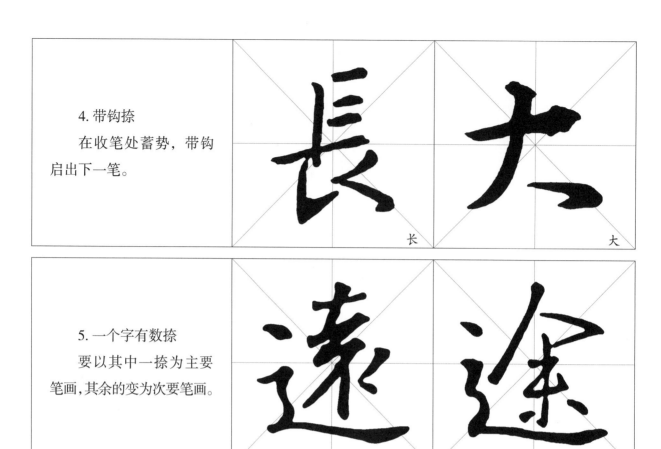

长　　大

远　　途

五、点的变化

1. 直点
　　顺锋或逆锋起笔，稍顿，折锋向下行笔，回锋收笔，或稍出钩带出下一笔。

2. 尖头左点
　　顺锋起笔，向左下行笔，顿笔蓄势，回锋向右上收笔。

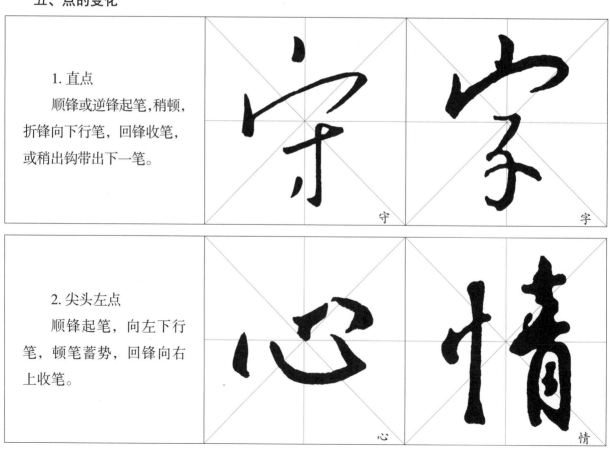

守　　字

心　　情

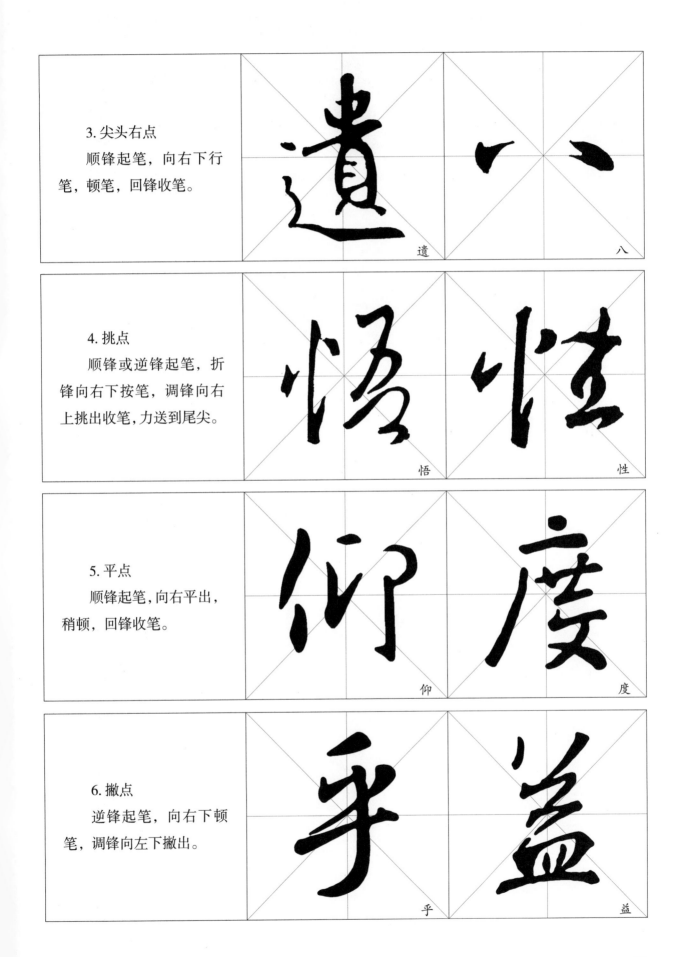

3. 尖头右点
　　顺锋起笔，向右下行笔，顿笔，回锋收笔。

遗　八

4. 挑点
　　顺锋或逆锋起笔，折锋向右下按笔，调锋向右上挑出收笔，力送到尾尖。

悟　性

5. 平点
　　顺锋起笔，向右平出，稍顿，回锋收笔。

仰　度

6. 撇点
　　逆锋起笔，向右下顿笔，调锋向左下撇出。

乎　益

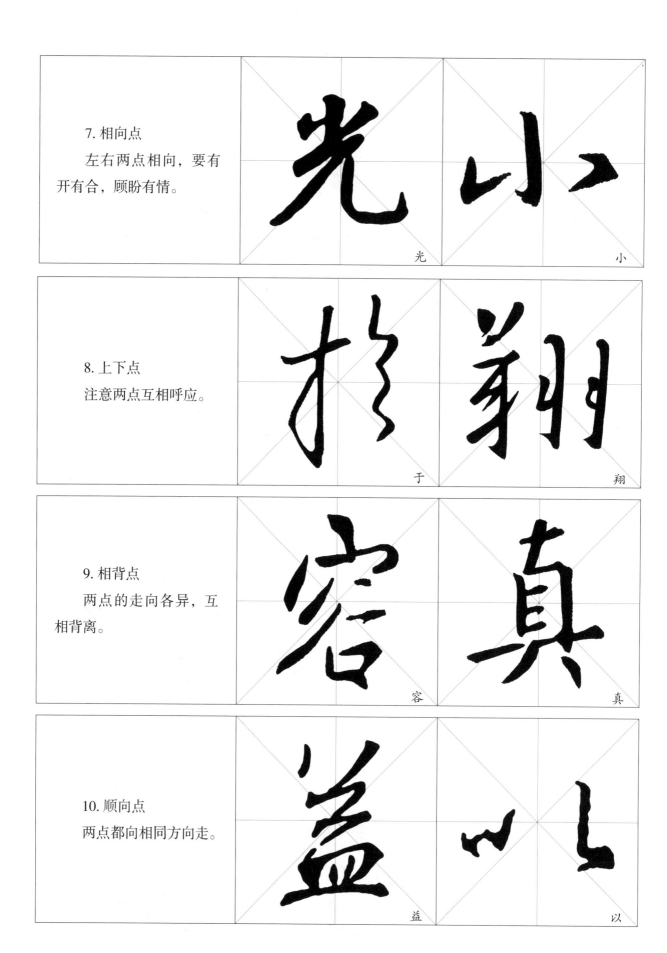

7. 相向点
　　左右两点相向，要有开有合，顾盼有情。

光

小

8. 上下点
　　注意两点互相呼应。

于

翔

9. 相背点
　　两点的走向各异，互相背离。

容

真

10. 顺向点
　　两点都向相同方向走。

益

以

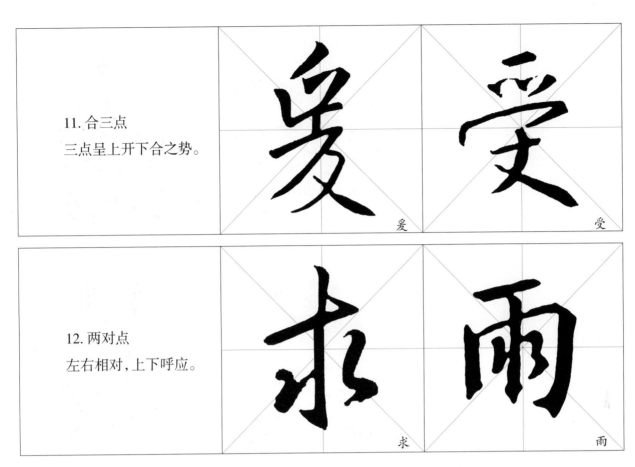

11. 合三点
三点呈上开下合之势。

爱

受

12. 两对点
左右相对，上下呼应。

求

雨

六、钩的变化

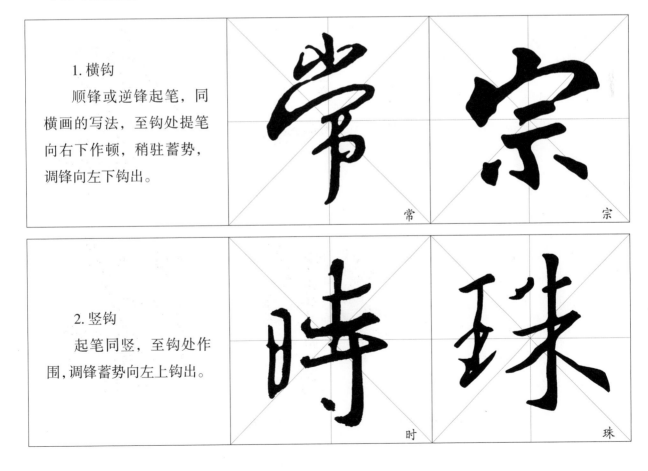

1. 横钩
顺锋或逆锋起笔，同横画的写法，至钩处提笔向右下作顿，稍驻蓄势，调锋向左下钩出。

常

宗

2. 竖钩
起笔同竖，至钩处作围，调锋蓄势向左上钩出。

时

珠

3. 横折钩

起笔同横，至折处稍顿，折锋或转锋向下行，至钩处调锋蓄势向左上钩出。

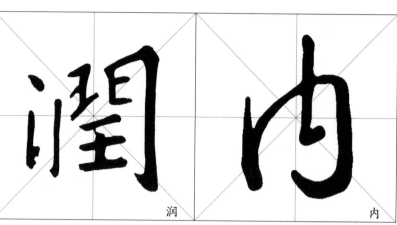

润

内

4. 斜钩

顺锋或逆锋起笔，折锋向右按笔，提笔转锋向右下行笔，至钩处稍顿蓄势，调锋向上钩出，或用暗钩收笔。

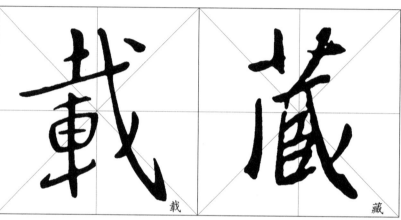

载

藏

5. 卧钩

顺锋起笔，向右下行笔，边行边按，略带弧势，至钩处稍驻蓄势向中心钩出。

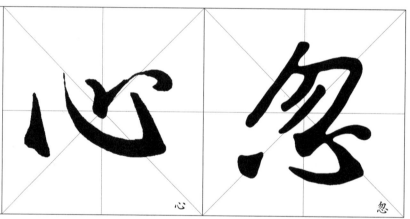

心

忽

6. 耳钩

顺锋起笔，向右上行笔，至折处，向右下顿笔，调锋向左下行笔，边提边行，至转折处，调锋向左上或左下钩出。

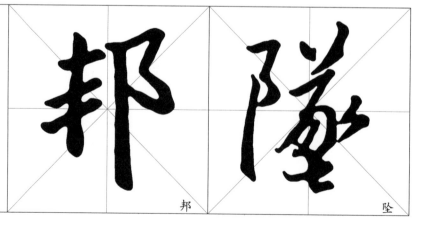

邦

坠

7. 竖弯钩

　　顺锋或逆锋起笔，向下作竖，过拐弯处稍作弧势运笔，边按边行，至钩处蓄势，调锋钩出。

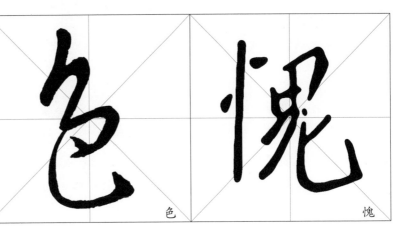

色　　愧

8. 横折斜钩

　　起笔同横，至折处稍提顿笔，折锋向右下行笔，腰部凹进，呈弧势，至钩处稍驻蓄势向上钩出。

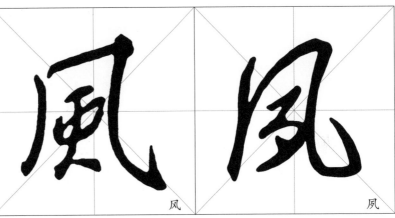

风　　凤

9. 浅钩

　　从左上向右下由轻而重行笔，到钩处顺势而出。

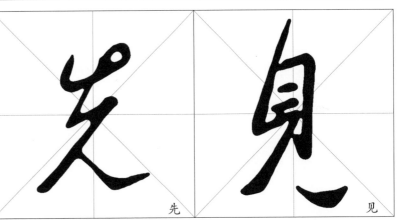

先　　见

10. 一个字有数钩

　　注意或主次的变化，或向背的变化，或长短的变化。

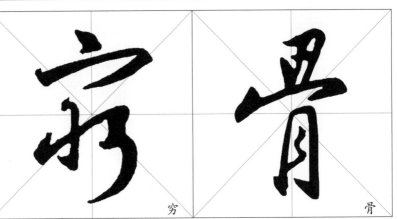

穷　　骨

七、挑的变化

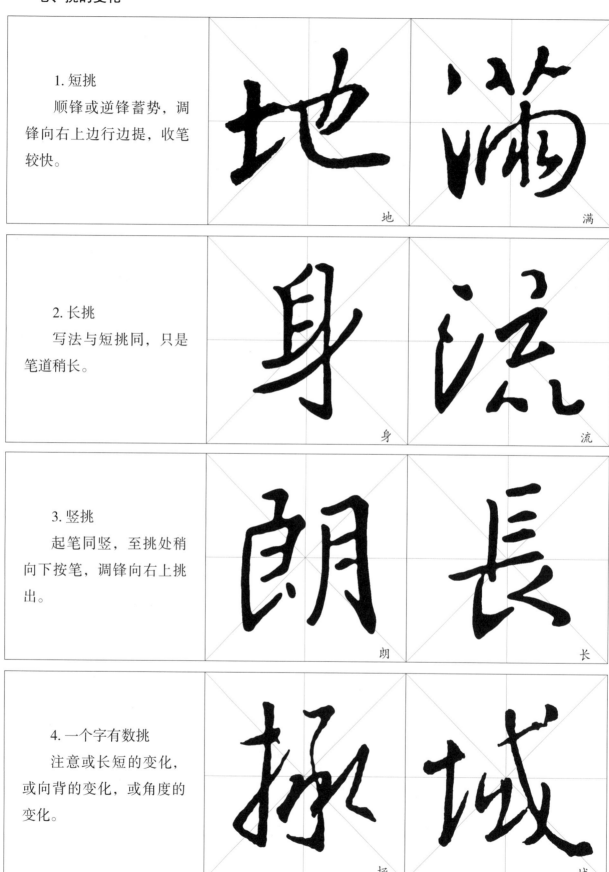

1. 短挑

顺锋或逆锋蓄势，调锋向右上边行边提，收笔较快。

地　满

2. 长挑

写法与短挑同，只是笔道稍长。

身　流

3. 竖挑

起笔同竖，至挑处稍向下按笔，调锋向右上挑出。

朗　长

4. 一个字有数挑

注意或长短的变化，或向背的变化，或角度的变化。

拯　域

八、折的变化

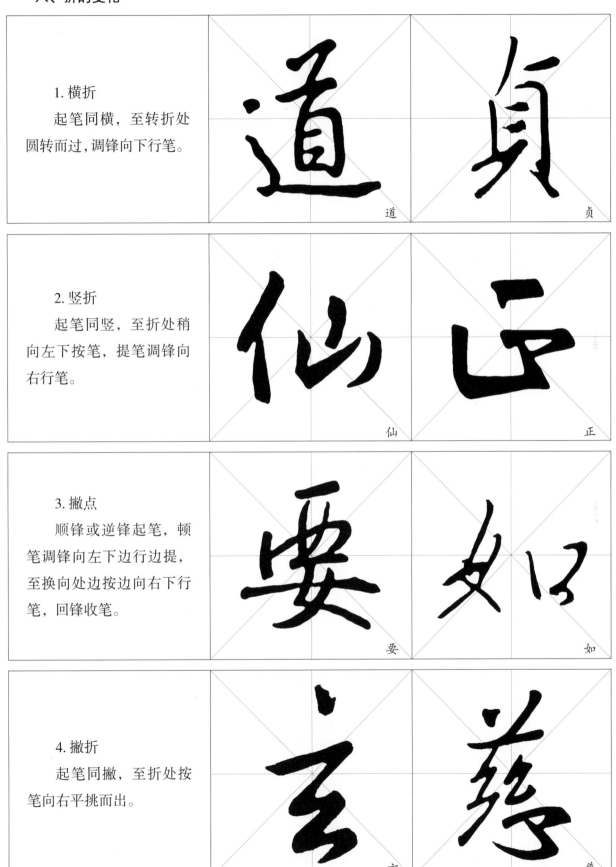

1. 横折
起笔同横，至转折处圆转而过，调锋向下行笔。

道

贞

2. 竖折
起笔同竖，至折处稍向左下按笔，提笔调锋向右行笔。

仙

正

3. 撇点
顺锋或逆锋起笔，顿笔调锋向左下边行边提，至换向处边按边向右下行笔，回锋收笔。

要

如

4. 撇折
起笔同撇，至折处按笔向右平挑而出。

玄

慈

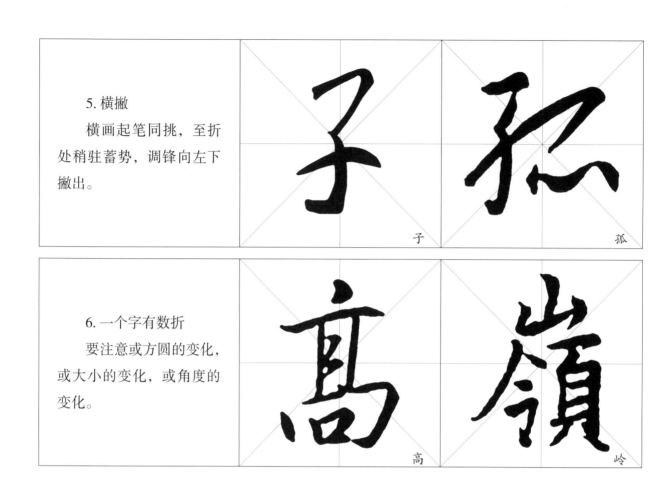

5.横撇
 横画起笔同挑,至折处稍驻蓄势,调锋向左下撇出。

子

孤

6.一个字有数折
 要注意或方圆的变化,或大小的变化,或角度的变化。

高

岭

第四节　复合点画

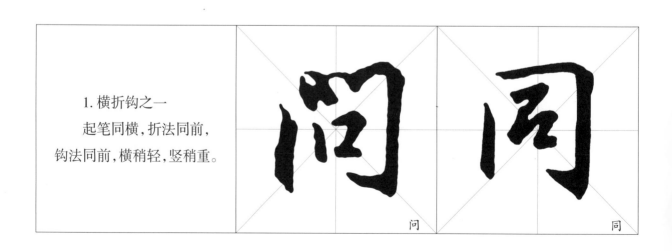

1.横折钩之一
 起笔同横,折法同前,钩法同前,横稍轻,竖稍重。

问

同

2. 横折钩之二

横法与折法同前，竖画行笔弯曲呈包抄之势，钩为圆钩。

而

3. 横折钩之三

横法同前，折法同前，竖画行笔向左下收进，斜度较大，钩法同前。

易　物

4. 横折弯钩

横法和折法同前，过拐弯处略提笔，至钩处稍驻蓄势向上钩出，或转向左下钩出。

九　凡

5. 横撇

横法同前，至横末稍驻蓄势，调锋向左下撇出。

殊　洗

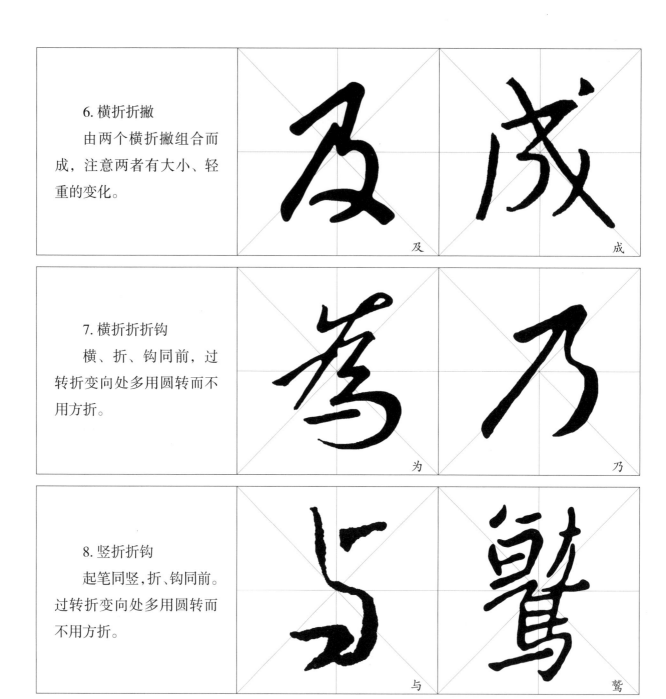

6. 横折折撇

由两个横折撇组合而成，注意两者有大小、轻重的变化。

及

成

7. 横折折折钩

横、折、钩同前，过转折变向处多用圆转而不用方折。

为

乃

8. 竖折折钩

起笔同竖，折、钩同前。过转折变向处多用圆转而不用方折。

与

鹜

第 4 章

偏旁部首分析

第一节　左偏旁的变化

1. 单人旁 短撇斜向左下，竖画从撇的下部起笔，用垂露竖，或以挑收笔带出下一笔。	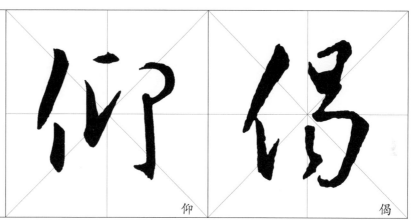 仰　　　偏
2. 双人旁 或如楷书写法，两撇平行，竖起笔对应首撇尾部；或借用草书笔法，改作三点水连写。	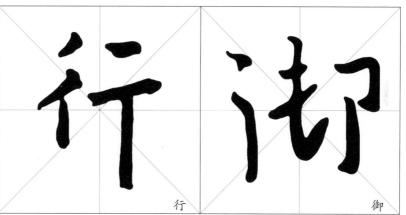 行　　　御
3. 提手旁 横略斜向上，竖穿过横的右部，挑与竖的交叉点离横画较近，离钩较远。钩与挑或连笔或断笔。	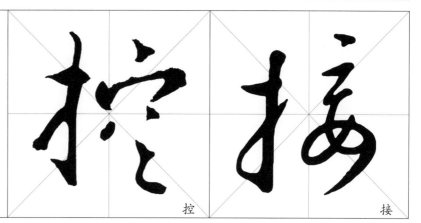 控　　　接

4. 竖心旁

左点在竖的中下部，右点稍靠上，或两点皆偏上。两点相互呼应，竖画用垂露竖或悬针竖或竖末向右上挑出。

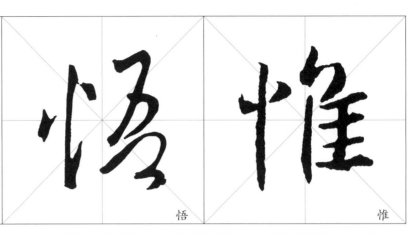

悟　　惟

5. 左耳旁

横画起笔后略上斜，折角上昂，撇钩稍短，钩向竖画的中上部，或顺势钩向竖画的中下部。

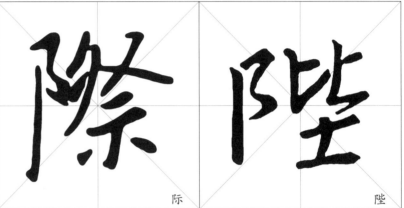

际　　陛

6. 女字旁

撇长，点较短，挑画左伸，两脚不平。或借用草法把撇点拉直作一弧竖。

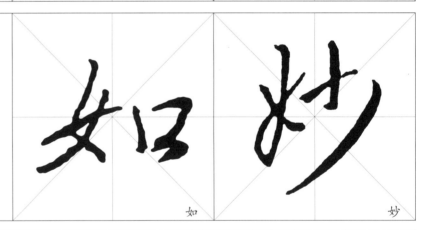

如　　妙

7. 三点水

三点成一弧形，上点单独一笔，后两点改作竖挑一笔而成。

法　　流

8. 木字旁

横画略斜，竖穿过横画右部，撇用复笔，点的用笔由撇带出而省掉，复笔撇启出下一笔。

松　朽

9. 绞丝旁

两撇平行，两折不平行，挑画可稍长，或将三点连写作点挑。

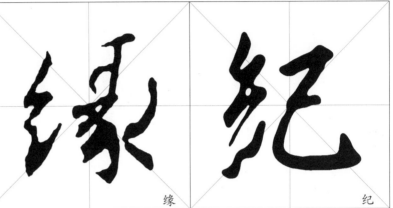

缘　纪

10. 示字旁

点在横画右上边，横画稍斜，横折较短，竖与上点呼应。

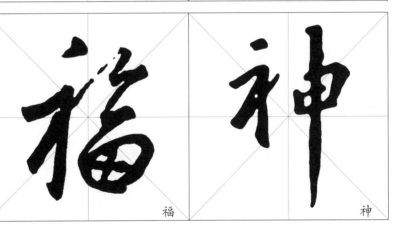

福　神

11. 禾字旁

改变笔顺，撇竖先连写作一笔，横撇点连作一笔，顺势向右上带出下一笔。

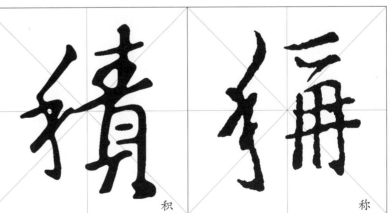

积　称

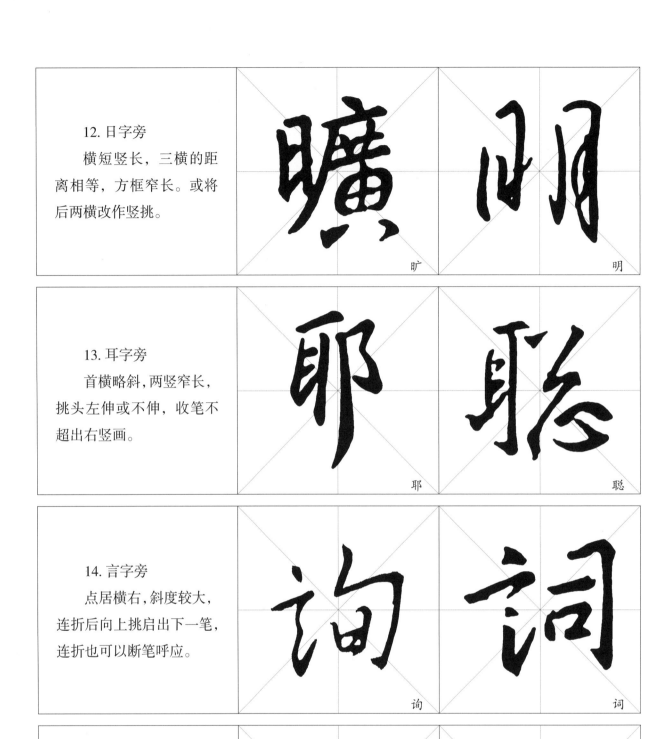

12. 日字旁

横短竖长，三横的距离相等，方框窄长。或将后两横改作竖挑。

旷

明

13. 耳字旁

首横略斜，两竖窄长，挑头左伸或不伸，收笔不超出右竖画。

耶

聪

14. 言字旁

点居横右，斜度较大，连折后向上挑启出下一笔，连折也可以断笔呼应。

询

词

15. 弓字旁

三个横折的夹角上下大，中间小。三横画斜势不同。整个"弓"部上松下紧。

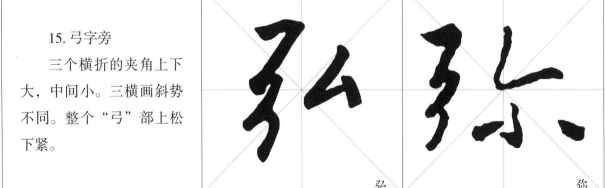

弘

弥

第二节　右偏旁的变化

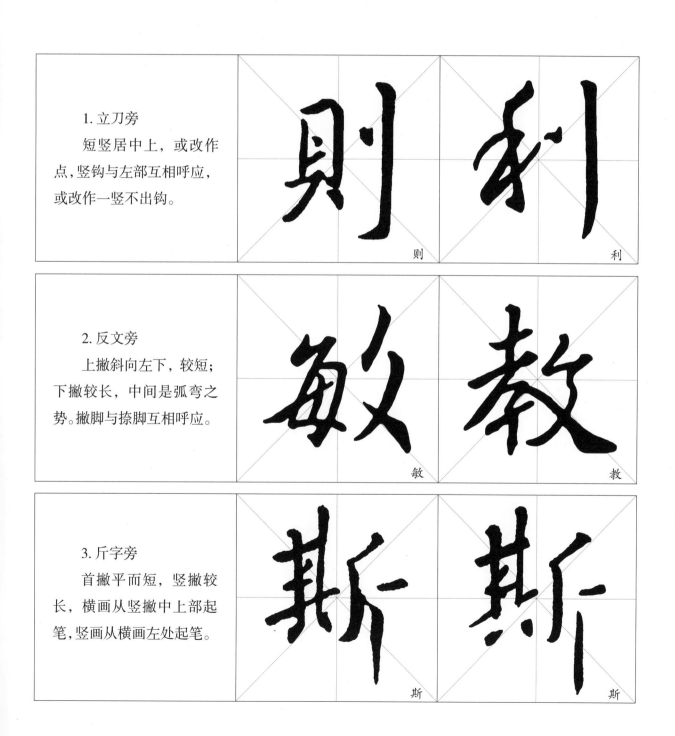

1. 立刀旁

短竖居中上，或改作点，竖钩与左部互相呼应，或改作一竖不出钩。

则　利

2. 反文旁

上撇斜向左下，较短；下撇较长，中间是弧弯之势。撇脚与捺脚互相呼应。

敏　教

3. 斤字旁

首撇平而短，竖撇较长，横画从竖撇中上部起笔，竖画从横画左处起笔。

斯　斯

4. 页字旁

　　首横为左尖横，撇从横画的中偏左处起笔向左下方撇出，或由横画收笔处带出，顺势写左竖，接着由轻到重写横折，右竖比左竖长，里两横仍用左尖横，留出气口，末横与左点连笔。

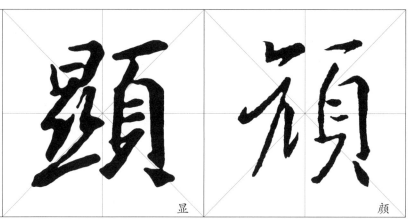

显　　　颜

5. 隹字旁

　　短撇斜向左下，竖画超出第四横或与第四横齐平，四横均匀分布。

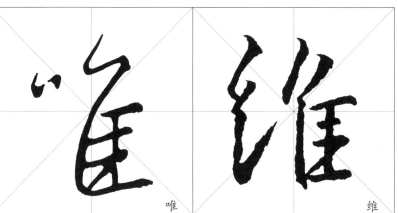

唯　　　维

6. 戈字旁

　　横画斜度较大，斜钩向右下伸长，撇补下空，点补上空。

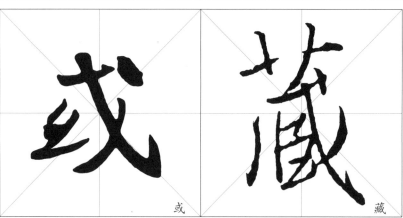

或　　　藏

7. 见字旁

　　方框窄长，撇和竖弯钩互相呼应。

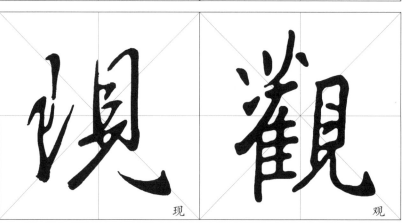

现　　　观

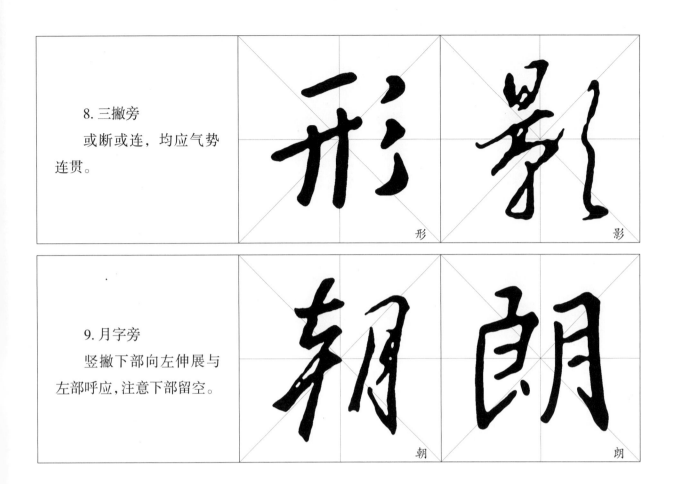

8.三撇旁

或断或连，均应气势连贯。

形

影

9.月字旁

竖撇下部向左伸展与左部呼应，注意下部留空。

朝

朗

第三节　字头的变化

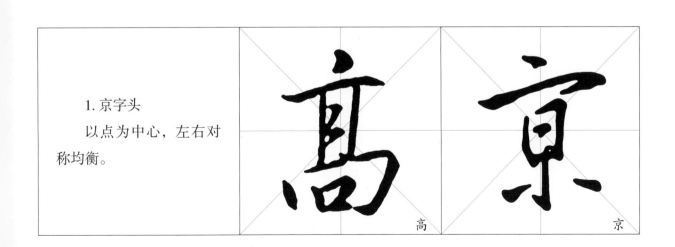

1.京字头

以点为中心，左右对称均衡。

高

京

2. 人字头

　　撇的起笔较重，撇捺斜度相当，左伸右展，两边均衡。或撇低捺高造成欹侧之势。

今　　舍

3. 宝盖头

　　首点居正中，左点斜向左下，钩与点呼应。

宅　　室

4. 日字头

　　上宽下窄，横距均等。

是　　晨

5. 草字头

　　两个短竖把横画分成左右两段，两竖向内收。或草头借用草法。

万　　若

38

6. 春字头

　　横画略斜，第三横不要太长，让撇捺伸长做主笔，撇捺左右伸展，相互呼应。

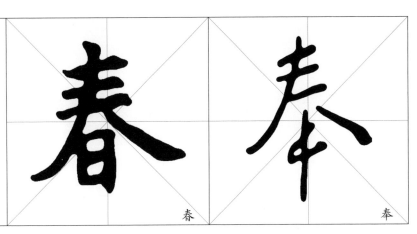

春　　奉

7. 小字头

　　短竖居中，左点低而右点高，互相呼应。

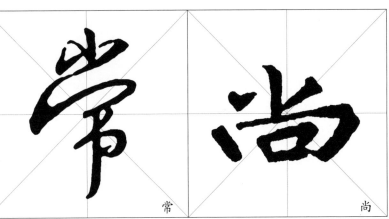

常　　尚

8. 山字头

　　中竖居中，左右两竖走向有异。

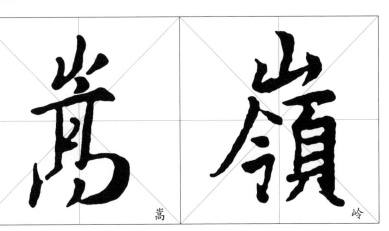

嵩　　岭

第四节　字底的变化

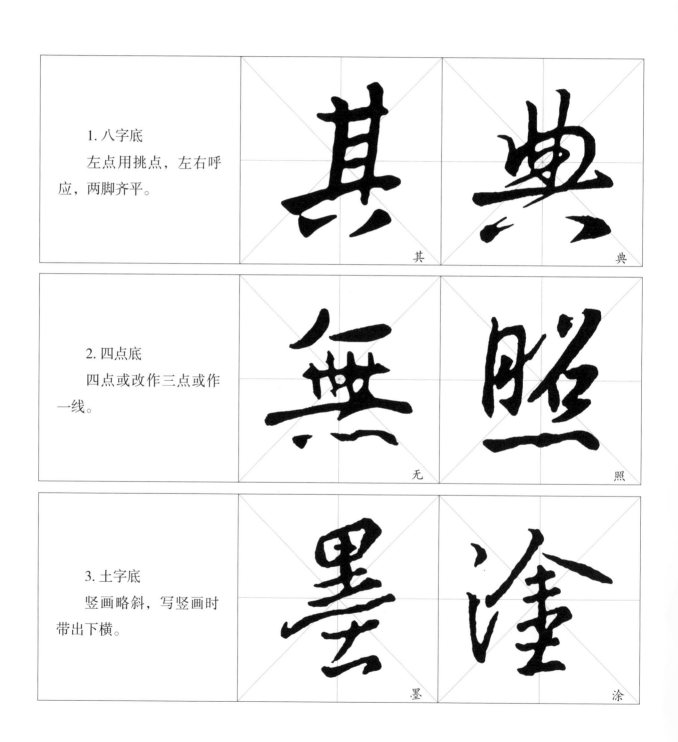

1. 八字底
左点用挑点，左右呼应，两脚齐平。

其　典

2. 四点底
四点或改作三点或作一线。

无　照

3. 土字底
竖画略斜，写竖画时带出下横。

墨　涂

4. 心字底

左点顺锋起笔，卧钩钩向中心，挑点与右点互相呼应。

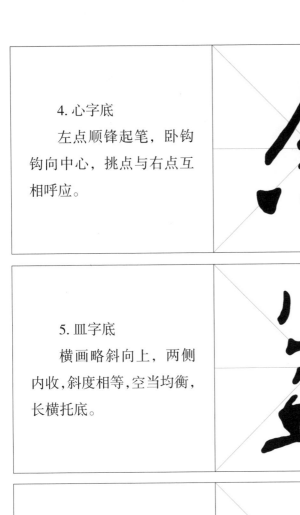

忽

息

5. 皿字底

横画略斜向上，两侧内收，斜度相等，空当均衡，长横托底。

益

盖

6. 走之底

点居折上，横折减短，小弯靠右，平捺一波三折而过。

进

述

7. 走字底

上横稍斜，中横宜长，平捺右伸，托起右边笔画。

起

超

8. 贝字底

　　四个横画距离有疏密的变化，两竖平行，两点与上部呼应，支撑上部。

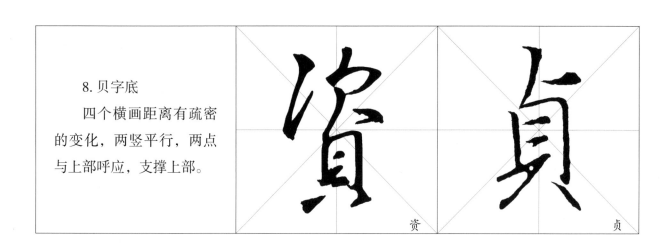

资　贞

第五节　字框的变化

1. 同字框

　　重心靠上，上实下虚。

2. 门字框

　　减省笔画的写法，竖画有粗细长短的变化，下部适当留空透气。

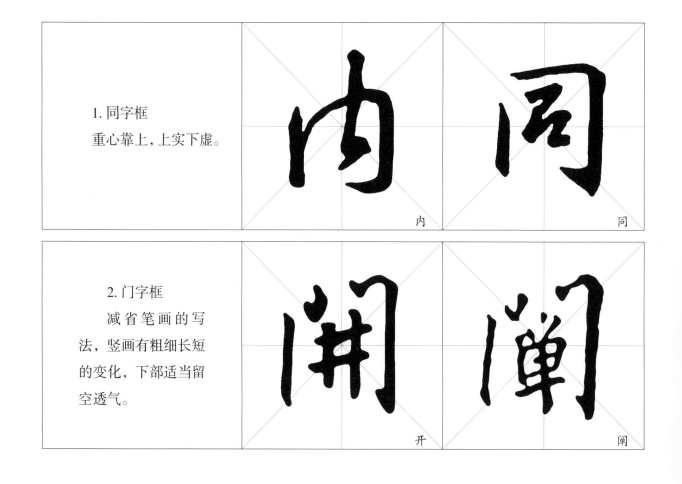

内　同

开　阐

3. 国字框

　　边角适当留口气，竖画左细右粗，左短右长，以求变化。

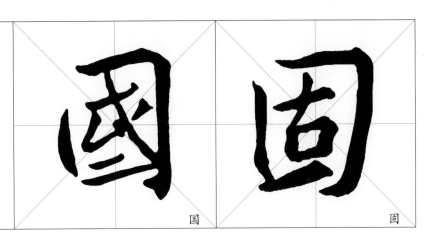

国

固

第 **5** 章

结构分析

第一节　字形与字势

　　汉字主要由点、横、竖、撇、捺、挑、钩、折等构成。这些笔画有主次之分，主要笔画在结构中犹如房屋的梁柱，决定着整个结构的大形、重心和动势，一般由长的笔画构成，如横、竖、撇、捺；次要笔画犹如门、窗、瓦等，起到完善并加强字形、动势和重心的作用，一般由短的点画构成，如点、挑、钩等。行书结构与用笔有着十分密切的关系，笔画的主次关系也可以变化。例如"上"字，把横画写得长于竖画，整个字呈横势，把竖画写得比横画长，则整个字呈纵势。其他的字莫不如此。

　　同时，字势也和用墨有很大的关系，墨多则重，墨少则轻，墨浓则重，墨淡则轻。

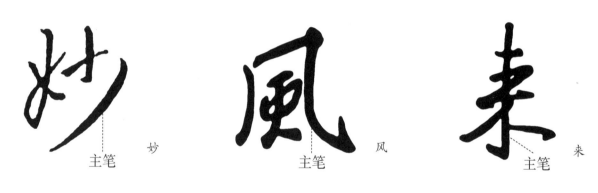

主笔　　妙　　　　　　　主笔　　风　　　　　　　主笔　　来

　　汉字的字形总体是四方形，但是经过书写时的艺术加工，出现了各种各样的图形，我们把外部点画连线而成的形状称为外形，把字内密集中心或单独形体叫作内形。内形可以是一个，也可以是多个。

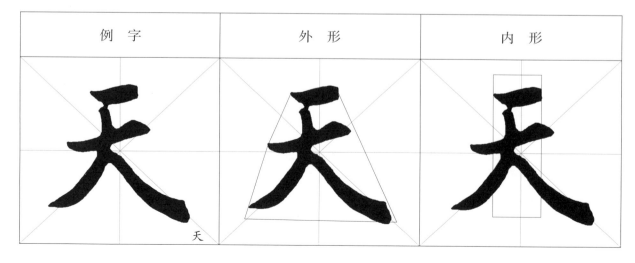

例　字	外　形	内　形
天	天	天

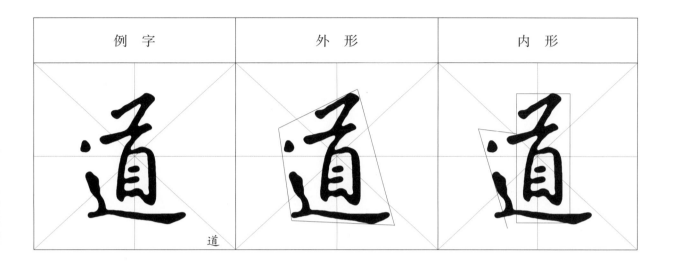

例　字	外　形	内　形
道	道	道

　　字势可分为两种，一种是笔势，指通过点画、形状所暗示出的一种承上启下的发展趋势，它会影响点画的走向、连接位置和次序。笔顺和笔势是互相作用和影响的，可根据笔顺依体成势，也可以从笔势出发，因势利导，组成新的笔顺。另一种是形势，即字的外形，扁平的是横势，长形的是纵势。

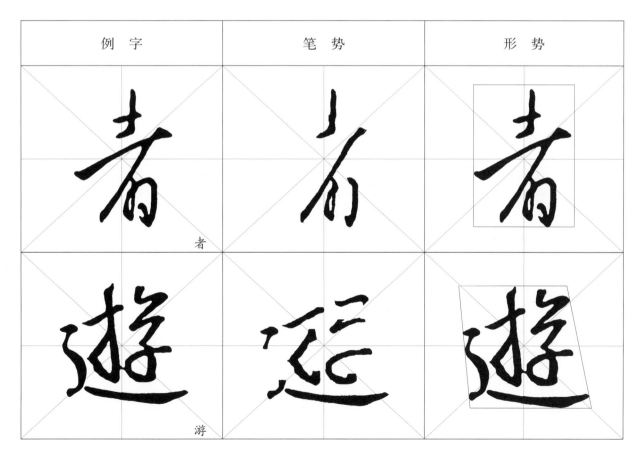

例　字	笔　势	形　势
者	者	者
遊	延	遊

第二节　行书结构法则

　　方块汉字从结构上可分为独体字和合体字两大类；从笔画多少来看，少则一画，多则三十几画；从形状来看，几乎所有的几何图形都有。不论是独体字，还是合体字，不管形状怎么样，笔画多少，结构繁简，同一号字，如果是楷书，都得容纳在同一方格内，但是行书有时又超出这个方格。因此就有个如何结构的问题。

　　要讲清行书结构的关系，我们可以借鉴中华文化的经典著作《易经》和"太极图"来帮助理解。

　　《易经》说："太极生两仪，两仪生四象，四象生八卦。"《易经》的核心是运用一分为二、对立统一的宇宙观和辩证法来揭示宇宙间事物发展和变化的自然规律。它的内容非常丰富，对中国文化和世界科学有着重大而深远的影响。例如中医把人看作一个"太极"、一个整体，这个"太极"的两仪、阴阳要平衡，不平衡人就会生病。

　　回到书法上，我们把这个图看作一个字的整体，一个空间、一个方块，两仪就是黑与白、柔与刚、方与圆、逆和顺、藏和露、曲和直、粗和细……总而言之，即矛与盾。中间的 S 形线表明阴阳可以变化，并且这种变化不是突变而是渐进的。"四象"即东南西北四个方位；"八卦"即"四象"再加上东南、西南、东北和西北四个方位成为八个方位，把这八个方位按不同的方法连起来，就有了田字格、米字格、九宫格，传统的练字方法不就是从这里来的吗？

　　在这个空间里，即在这个方格里写上笔画，这是黑，即是阴；没有写上笔画的地方，就是白，即是阳。根据太极图整体平衡的原理，黑白之间一定要疏密得当，和谐均衡，即每个字不管笔画多少、结构繁简，都容纳在同一方块之中，看上去没有过疏或过密的感觉。绘画上也有"知白守黑，计白当黑"的说法，其实这也是汉字结构的总原则。把握了这个原则，你就掌握了汉字结构和章法的真谛，你讲多少法就多少法，只要不违背这个原则就可以了。如果不把握这个原则，讲九十二法讲不清，再讲九万二十法也讲不清。为了记忆方便，我们可把它叫作"太极书法"。

　　根据"太极书法"原则，我们归纳出行书结构的三个法则。

一、整体大于局部

行书的笔画不是独立的,它离不开字,字离不开行列,行列离不开整幅。有的字单独看不和谐,放在整幅字中来看就和谐了。

如图,"经"字单独看时中间显得稍空,但联系上下文和旁边行一起看,就不觉得空了。左右两行的字撇捺多,但在整齐中又有变化,整体看非常和谐。

二、匀称均衡　重心平稳

匀称均衡、重心平稳是所有书体都要遵守的原则。平稳均衡有两种形式,一种是静态的,如人双脚正直站立,重心就在两脚之间;又如静止的汽车,重心在四个轮子的中心交点上,显得很平稳。另一种是动态的,如人行走或跑步,又如人骑在自行车上,重心不断移动来保持运动状态的平衡。行书是属于动态平衡。它于动中取静,将笔画巧妙布置,于平稳中显姿致。如"东"字重心在竖钩上,左右两竖内收,撇捺两笔如支架般与之呼应,一近一远,一轻一重,取得平衡,字上宽下窄,又错落有致。再如"业"字,横画之间布白均匀,上下两边相互呼应,浑然一体。

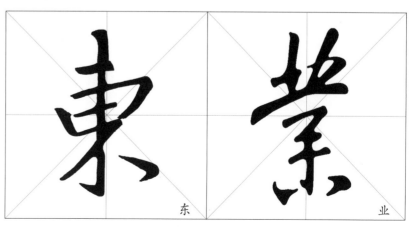

东　　　业

三、参差错落　变化多姿

结构可分为平正和险绝两种格调。平正主要指匀称均衡，重心平稳，但一味的平正，没有变化，就会显得死板而乏味；一味的险绝，而不注意均衡平稳，就会给人装腔作势的感觉。唐孙过庭说学习书法有三种境界：平正—险绝—复归平正。险绝的形成主要是通过参差错落与变化多姿来实现。"复归平正"的"平正"是经过了险绝之后的"平正"，是化险为夷、平中见奇的"平正"。

参差错落、变化多姿是构成险绝的方法，其目的是打破字形原有的均衡与稳定，而造成新的均衡与稳定，这样做能形成很强的动感和新奇的视觉效果。例如：

空：左边伸长横画，以增其险，加大斜度，以增其动。"工"的底横左小右大，左短右长，使字复归平正，取得新的平衡。

聖（圣）：上大下小，上部分左重右轻，可见其险；"王"字的三横平稳，竖在整个字的中部，而不是三横的中部，化动为静，整字化险为夷。

萬（万）：草字头两点左低右高，两横也是如此，既动且险。横折钩尽力向右下伸展，与上边呼应，取得平衡，则有惊无险。

及：上斜较大，动感较强，下部三个支点，如三足鼎立，撇画一直一曲，变化又统一，捺画与两撇呼应，又复归平正。

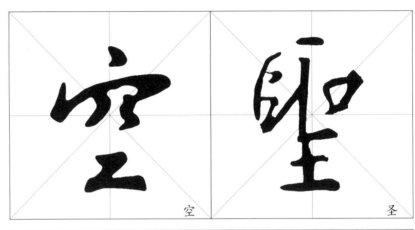

空　圣

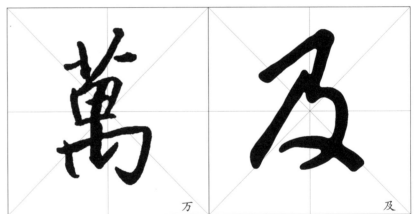

万　及

练习下列例字，注意辨析其处理字形的方法。

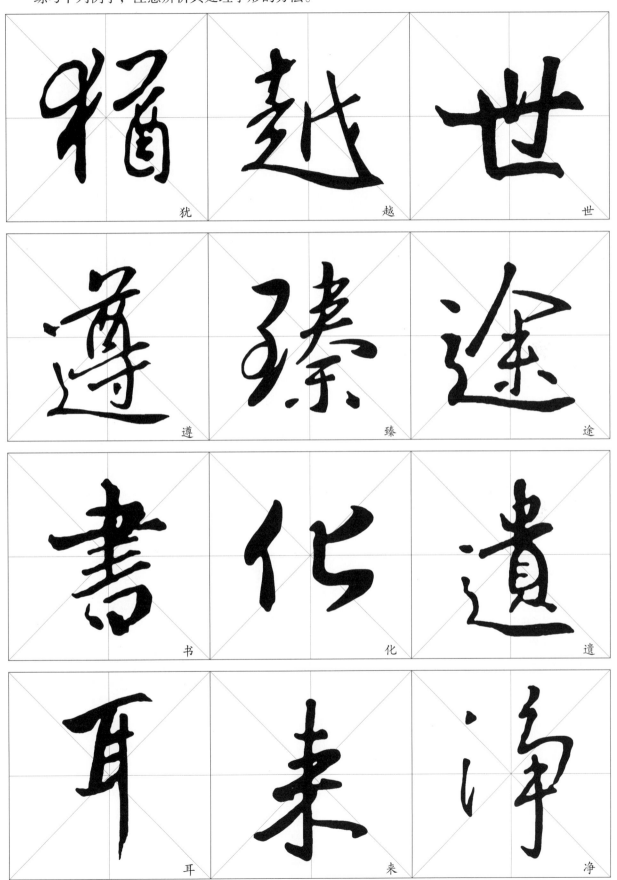

犹　越　世

遵　臻　途

书　化　遗

耳　来　净

第 6 章

造字练习

　　每一个碑帖都不可能涵盖所有的汉字，凡临习碑帖，都有入帖和出帖的问题。入帖是指通过对某一家某一帖的临习，对其笔法、字法和章法都有比较深入的理解和把握，对其形质和神韵都能比较准确地领会，也就是说临习得很像了。如果说我们能用前面几章所学的知识和技法把原帖临习得很像了，不仅形似还有点神似了，那就算基本入帖。出帖则是在入帖的基础上，将所学的知识和技法融会贯通，消化吸收，为我所用，这时候字的形态可能不是很像原帖，但是内在方面仍和原帖有着实际上的师承和亲缘关系，也就是遗貌取神——出帖了。对初学者来说，临习某家或某帖，要先入帖，然后才能谈出帖。入帖和出帖都需要一个过程，有时要反复交叉进行，才能既入得去又出得来。入帖是为了积累，出帖是为了创作。临帖只是量的积累，创作才是质的飞跃。如果说只靠前面几章所学的点画笔法、偏旁部首、间架结构来写，碰到原帖上没有的字仍然感到困惑，难以下笔，那么我们可以通过集字来"造"出所需要的新字。

　　集字是从临帖到创作之间的一座桥梁。集字是指根据所要书写的内容，有目的地收集某家或某帖的字，对于在原帖中无法集选的字，可以根据相关的用笔特点、偏旁部首、结构规则和相同风格进行组合整理，可运用加法增加一些笔画和部件，或者是运用减法减少一些笔画和部件，或者综合运用加减法后移位合并，使之既有原帖字的韵味，又是原帖上没有的字，这样"造"出我们所需要的新字，以便我们在进行创作的时候使用，这就是所谓的"造字练习法"。

　　下面我们根据原帖来做一些积累。

第一节　基本笔画加减法

一、基本笔画加法

王＋之——主　　用"王"字加上"之"的上点，得到"主"字。

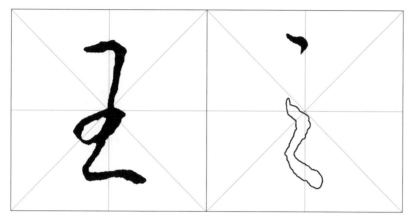

天——夫　　"天"字撇出头得到"夫"字。

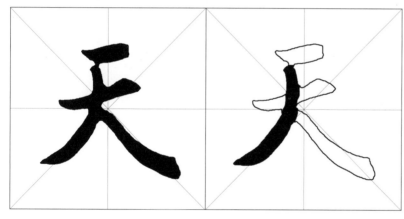

不＋可——丕　　用"不"字加上"可"字的首横，得到"丕"字。

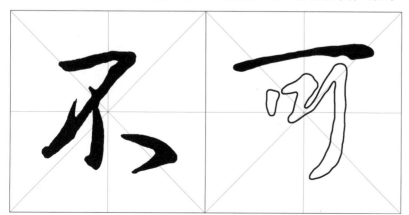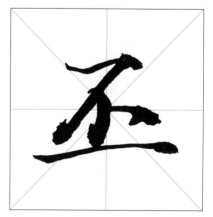

十＋土——士　　用"十"字加上"土"字的上横，得到"士"字。

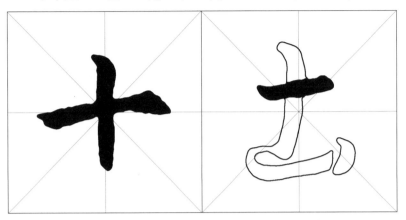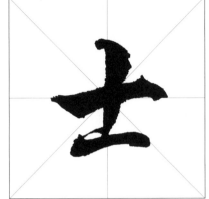

上＋百——止　　用"上"字加上"百"字的左竖，得到"止"字。

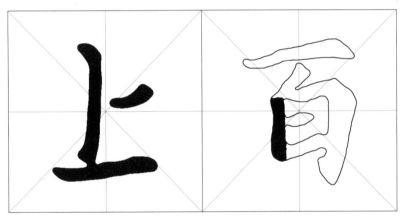

今＋之——令　　用"今"字加上"之"字的点，得到"令"字。

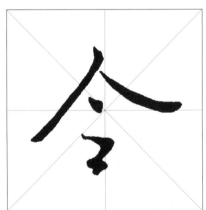

千+而——壬　　用"千"字加上"而"字的上横，得到"壬"字。

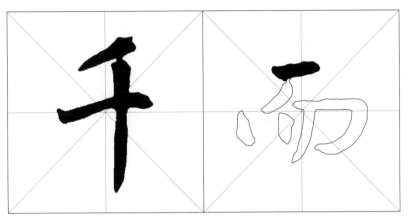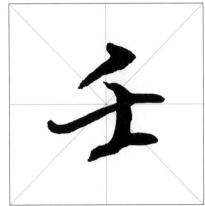

大+下——太　　用"大"字加上"下"字的点，得到"太"字。

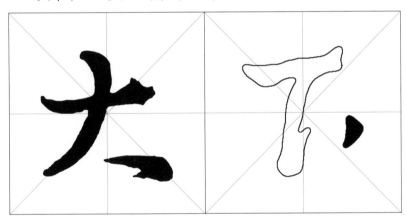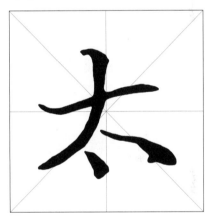

之+乎——乏　　用"之"字加上"乎"字的首撇，得到"乏"字。

故+乘——敌　　用"故"字加上"乘"字的首撇，得到"敌"字。

三+千——丰　　用"三"字加上"千"字的竖，得到"丰"字。

一+而——二　　用"一"字加上"而"字的上横，得到"二"字。

十＋行──千　用"十"字加上"行"字的上撇，得到"千"字。

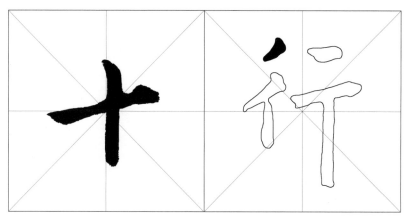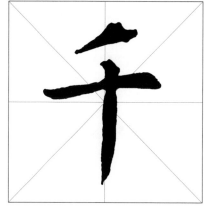

小＋舍──少　用"小"字加上"舍"字的撇，得到"少"字。

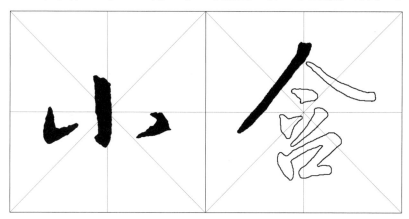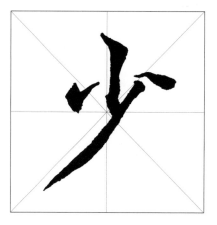

古＋重──舌　用"古"字加上"重"字的撇，得到"舌"字。

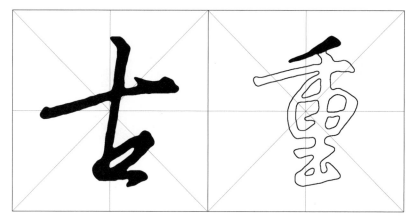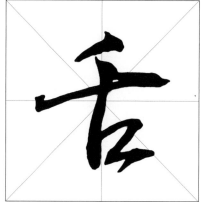

名＋夜——各　　用"名"字加上"夜"字的捺，得到"各"字。

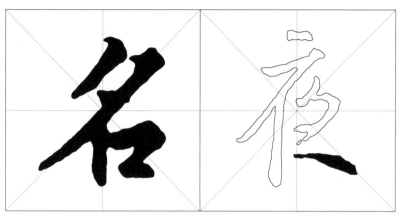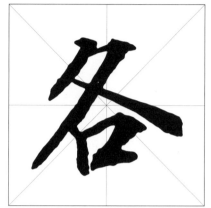

田＋不——甲　　用"田"字加上"不"字的竖，得到"甲"字。

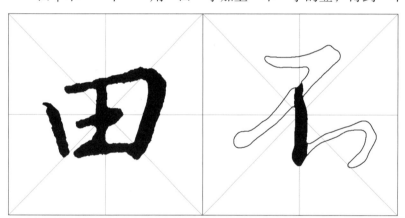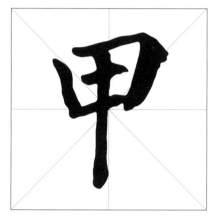

由＋光——电　　用"由"字加上"光"字的末笔，得到"电"字。

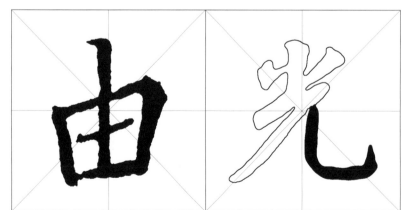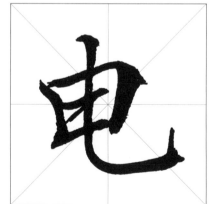

日＋三——旦　　用"日"字加上"三"字的下横，得到"旦"字。

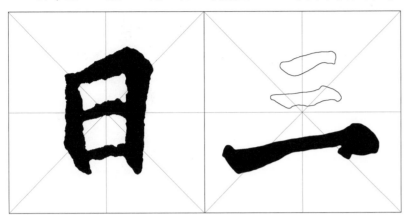

火＋万——灭　　用"火"字加上"万"字的横画，得到"灭"字。

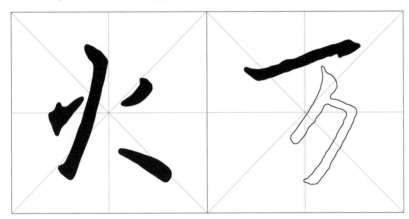

心＋文——必　　用"心"字加上"文"字的长撇，得到"必"字。

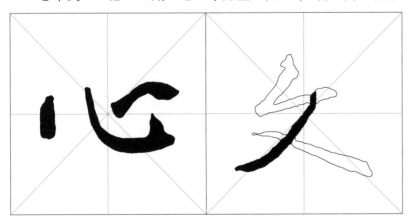

二、基本笔画减法

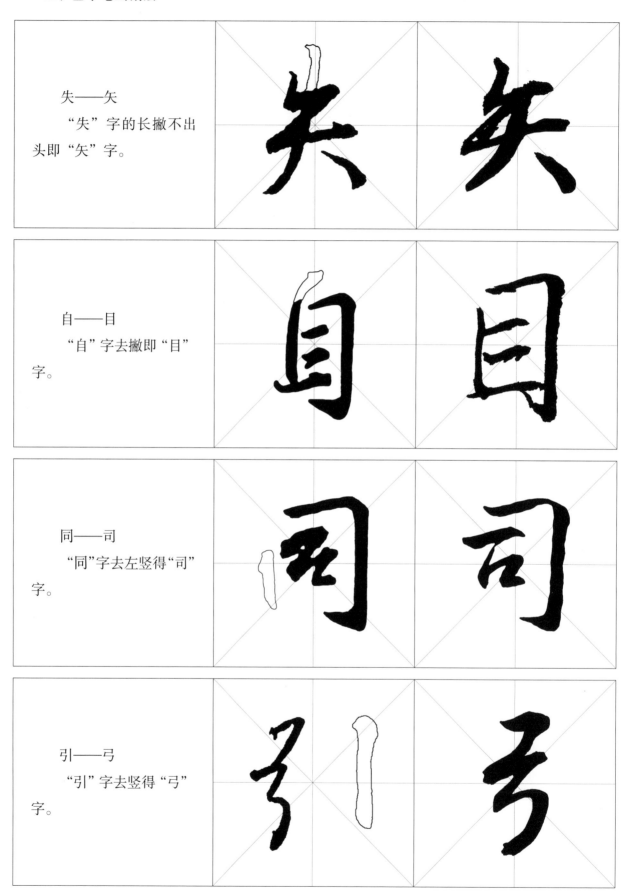

失——矢
　"失"字的长撇不出头即"矢"字。

自——目
　"自"字去撇即"目"字。

同——司
　"同"字去左竖得"司"字。

引——弓
　"引"字去竖得"弓"字。

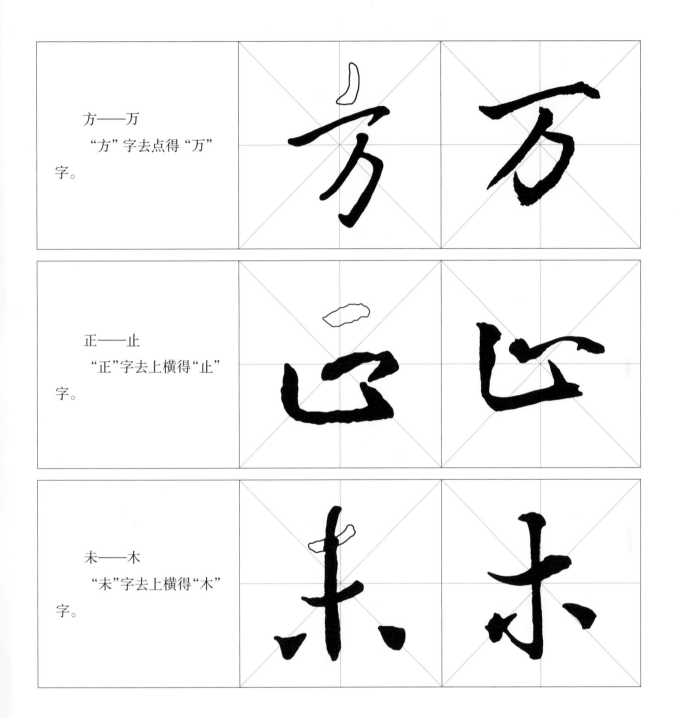

方——万
　　"方"字去点得"万"字。

正——止
　　"正"字去上横得"止"字。

未——木
　　"未"字去上横得"木"字。

第二节 偏旁部首移位合并法

化＋以——似　　将"化"字的左旁移到"以"字的左边，得到"似"字。

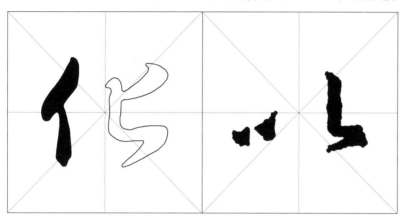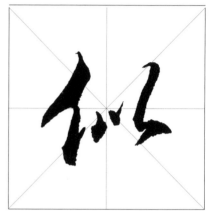

作＋十——什　　将"作"字的左旁移到"十"字的左边，得到"什"字。

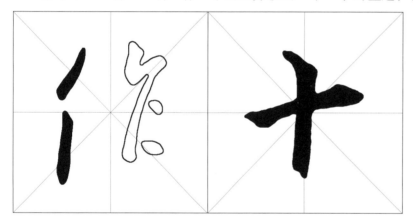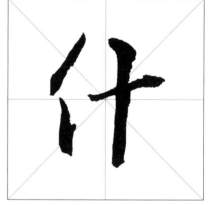

使＋半——伴　　将"使"字的左旁移到"半"字的左边，得到"伴"字。

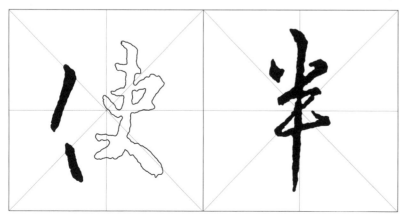

仰＋分——份　将"仰"字的左旁移到"分"字的左边，得到"份"字。

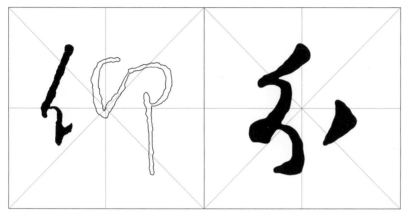

古＋月——胡　将"古"字与"月"字合并，得到"胡"字。

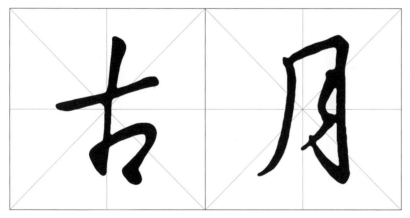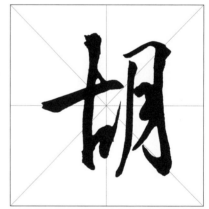

附＋可——阿　将"附"字的左旁移到"可"字的左边，得到"阿"字。

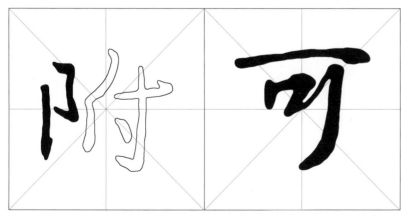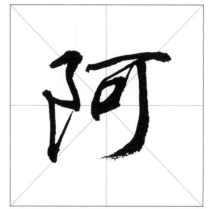

际+千——阡　　将"际"字的左旁移到"千"字的左边，得到"阡"字。

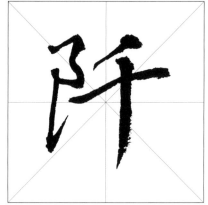

除+东——陈　　将"除"字的左旁移到"东"字的左边，得到"陈"字。

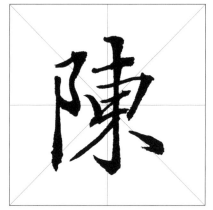

况+福——祝　　将"况"字的右旁与"福"字的左旁合并，得到"祝"字。

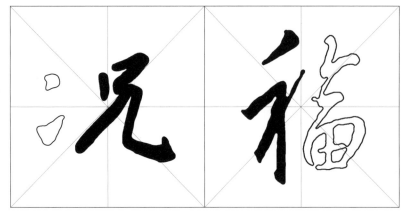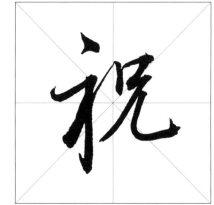

况＋贤——赆　　将"况"字的右旁与"贤"字的"贝"部合并，得到"赆"字。

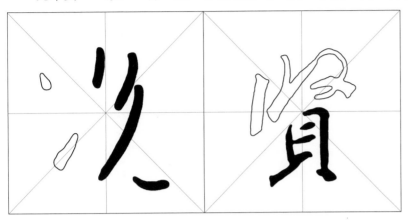

减＋中——冲　　将"减"字的左旁移到"中"字的左边，得到"冲"字。

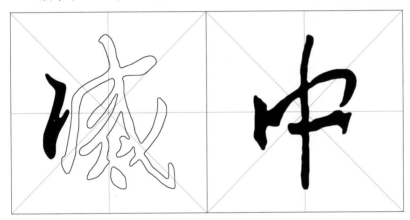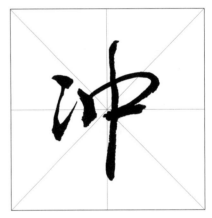

减＋令——冷　　将"减"字的左旁移到"令"字的左边，得到"冷"字。

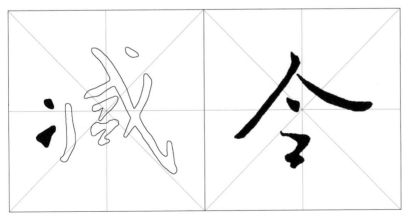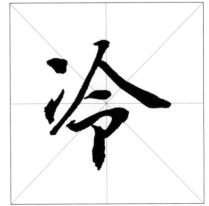

流＋同——洞　　将"流"字的左旁移到"同"字的左边，得到"洞"字。

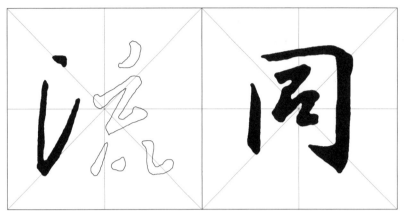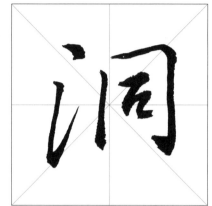

添＋谓——渭　　将"添"字的左旁与"谓"字的右旁合并，得到"渭"字。

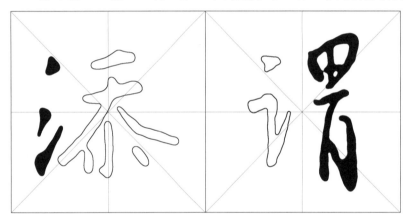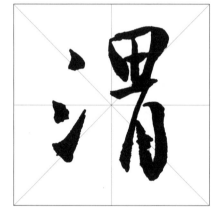

添＋由——油　　将"添"字的左旁移到"由"字的左边，得到"油"字。

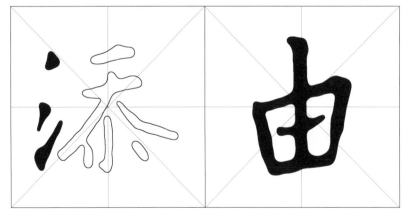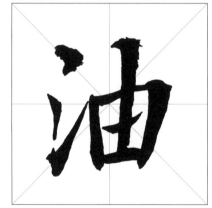

汤＋莫——漠　　将"汤"字的左旁移到"莫"字的左边，得到"漠"字。

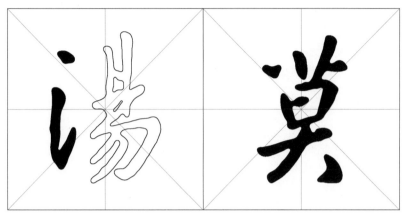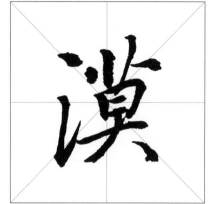

探＋爱——援　　将"探"字的左旁移到"爱"字的左边，得到"援"字。

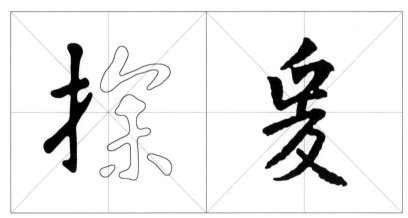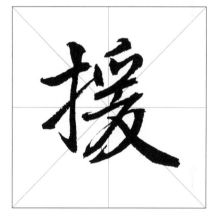

挹＋令——拎　　将"挹"字的左旁移到"令"字的左边，得到"拎"字。

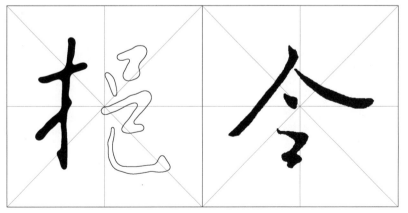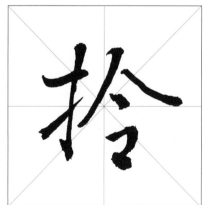

抱＋轮——抡　将"抱"字的左旁与"轮"字的右旁合并，得到"抡"字。

掩＋悟——捂　将"掩"字的左旁与"悟"字的右旁合并，得到"捂"字。

增＋真——填　将"增"字的左旁移到"真"字的左边，得到"填"字。

坤＋不——坏　　将"坤"字的左旁移到"不"字的左边，得到"坏"字。

埵＋贝——坝　　将"埵"字的左旁移到"贝"字的左边，得到"坝"字。

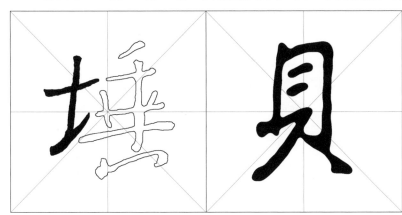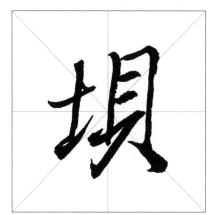

境＋污（汗）——圩　　将"境"字的左旁与"汗"字的右旁合并，得到"圩"字。

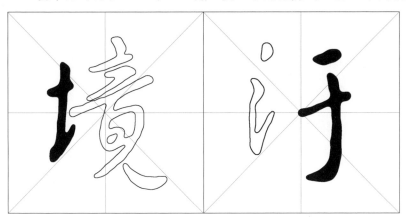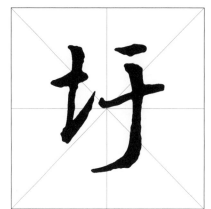

唯＋同——峒　　将"唯"字的左旁移到"同"字的左边，得到"峒"字。

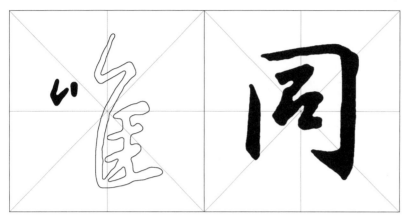

味＋交——咬　　将"味"字的左旁移到"交"字的左边，得到"咬"字。

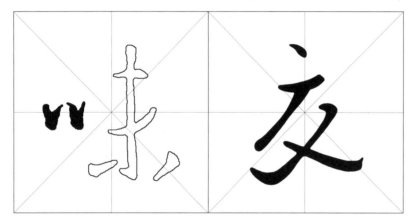

咒（呪）＋共——哄　　将"呪"字的左旁移到"共"字的左边，得到"哄"字。

咒（呪）＋南——喃　　将"呪"字的左旁移到"南"字的左边，得到"喃"字。

测＋行——衍　　将"测"字的左旁移到"行"字的中间，得到"衍"字。

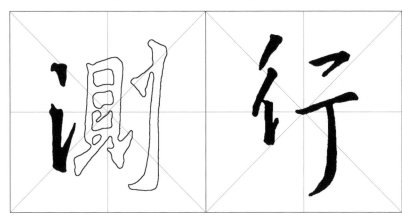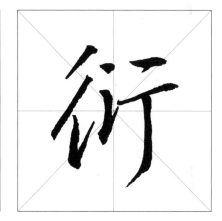

法＋骨——滑　　将"法"字的左旁移到"骨"字的左边，得到"滑"字。

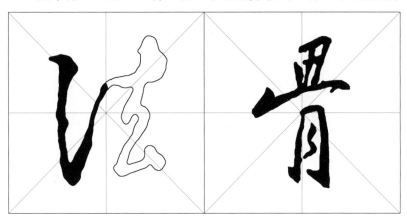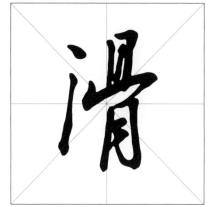

彼＋拨——披　　将"彼"字的右旁与"拨"字的左旁合并，得到"披"字。

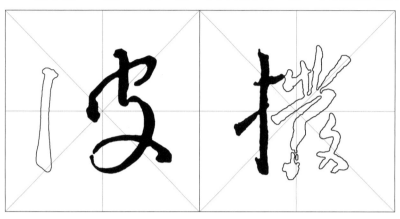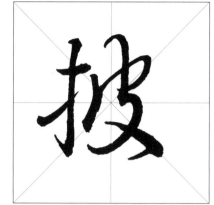

复（復）＋正——征　　将"復"字的左旁移到"正"字的左边，得到"征"字。

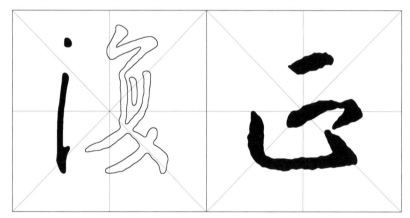

妙＋校——姣　　将"妙"字的左旁与"校"字的右旁合并，得到"姣"字。

妙+生——姓　　将"妙"字的左旁移到"生"字的左边，得到"姓"字。

妙+息——媳　　将"妙"字的左旁移到"息"字的左边，得到"媳"字。

妙+禅——婵　　将"妙"字的左旁与"禅"字的右旁合并，得到"婵"字。

弘+长——张　将"弘"字的左旁移到"长"字的左边，得到"张"字。

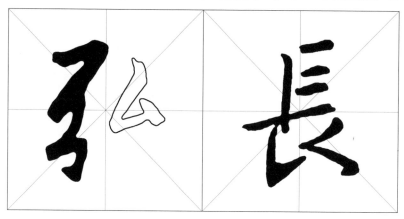
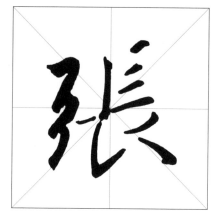

弥+泫——弦　将"弥"字的左旁与"泫"字的右旁合并，得到"弦"字。

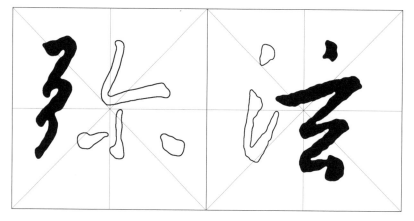
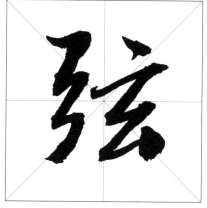

弥+佛——你　将"弥"字的右旁与"佛"字的左旁合并，得到"你"字。

弘+利——私　　将"弘"字的右旁与"利"字的左旁合并，得到"私"字。

犹（猶）+道——遒　　将"猶"字的右旁与"道"字的走之底合并，得到"遒"字。

获（獲）+尤——犹　　将"獲"字的左旁移到"尤"字的左边，得到"犹"字。

犹+者——猪　　将"犹"字的左旁移到"者"字的左边，得到"猪"字。

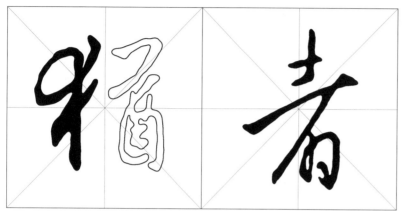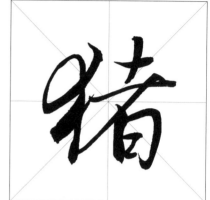

犹+精——猜　　将"犹"字的左旁与"精"字的右旁合并，得到"猜"字。

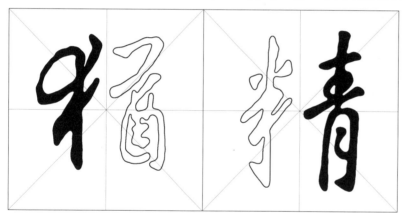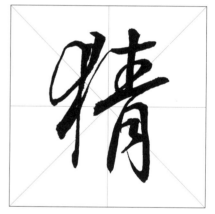

恒+敏——悔　　将"恒"字的左旁与"敏"字的左旁合并，得到"悔"字。

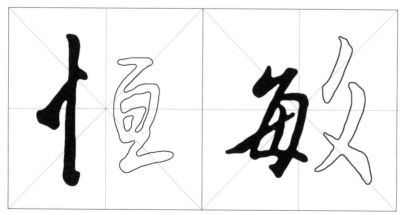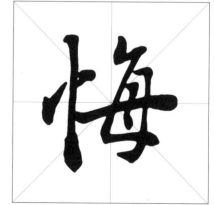

慨+长——怅　　将"慨"字的左旁移到"长"字的左边，得到"怅"字。

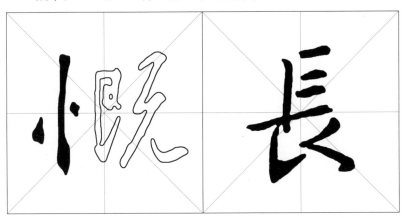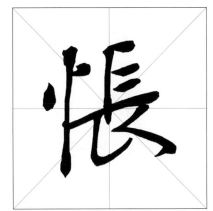

怀+治——怡　　将"怀"字的左旁与"治"字的右旁合并，得到"怡"字。

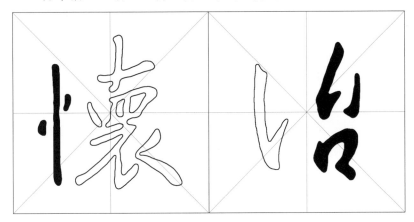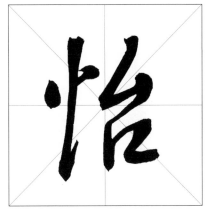

性+不——怀　　将"性"字的左旁移到"不"字的左边，得到"怀"字。

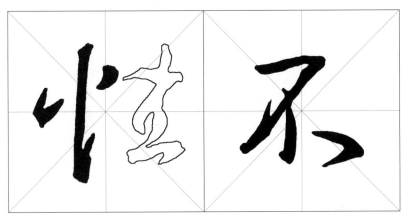

相＋东——栋　　将"相"字的左旁移到"东"字的左边，得到"栋"字。

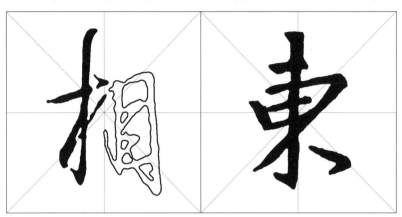

标＋陵——棱　　将"标"字的左旁与"陵"字的右旁合并，得到"棱"字。

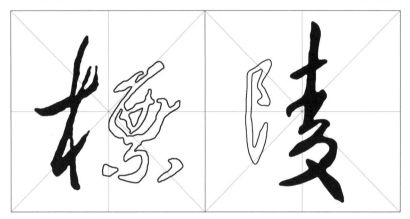

林＋黄——横　　将"林"字的左旁移到"黄"字的左边，得到"横"字。

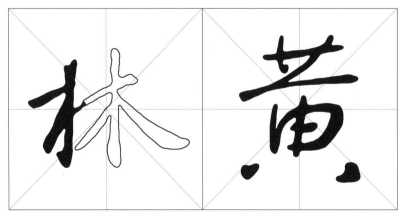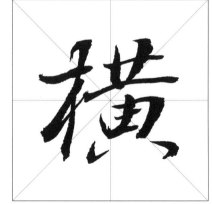

根+阿——柯　　将"根"字的左旁与"阿"字的右旁合并，得到"柯"字。

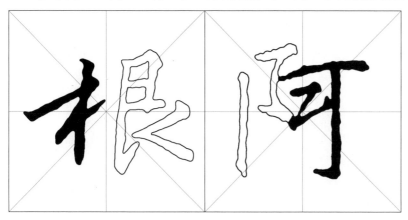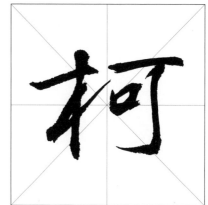

珠+不——环　　将"珠"字的左旁移到"不"字的左边，得到"环"字。

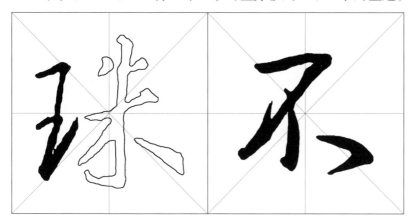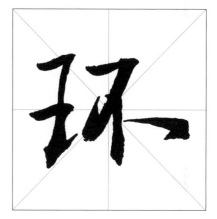

珠+故——玫　　将"珠"字的左旁与"故"字的右旁合并，得到"玫"字。

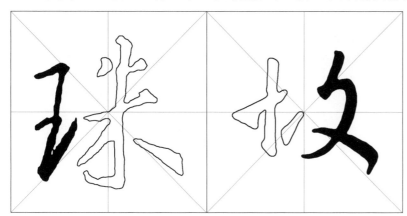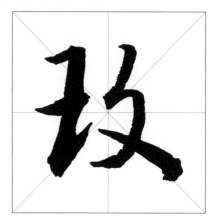

珠＋真——瑱　　将"珠"字的左旁移到"真"字的左边，得到"瑱"字。

珠＋林——琳　　将"珠"字的左旁移到"林"字的左边，得到"琳"字。

胜＋半——胖　　将"胜"字的左旁移到"半"字的左边，得到"胖"字。

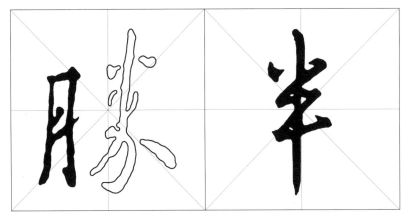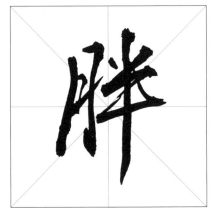

胜＋非——腓　　将"胜"字的左旁移到"非"字的左边，得到"腓"字。

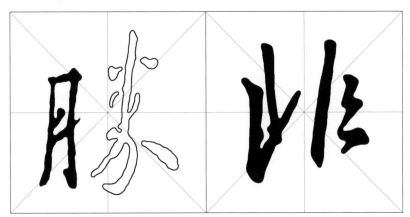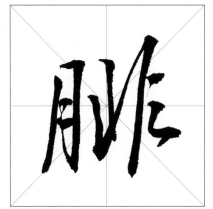

朕＋皎——胶　　将"朕"字的左旁与"皎"字的右旁合并，得到"胶"字。

朕＋月——朋　　将"朕"字的左旁移到"月"字的左边，得到"朋"字。

昨+译——诈　将"昨"字的右旁与"译"字的左旁合并，得到"诈"字。

晦+使——侮　将"晦"字的右旁与"使"字的左旁合并，得到"侮"字。

皎+邦——郊　将"皎"字的右旁与"邦"字的右旁合并，得到"郊"字。

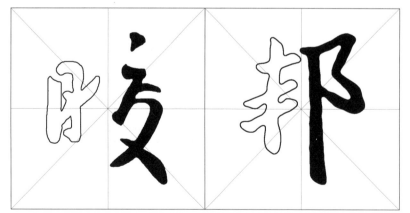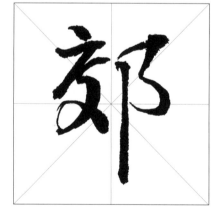

时（時）+化——侍　　将"時"字的右旁与"化"字的左旁合并，得到"侍"字。

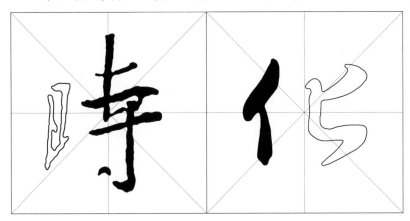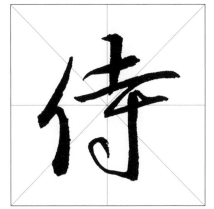

烟+山——灿　　将"烟"字的左旁移到"山"字的左边，得到"灿"字。

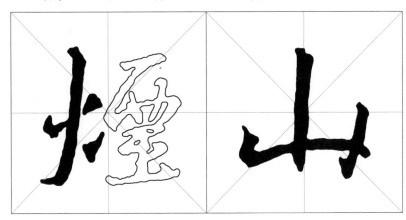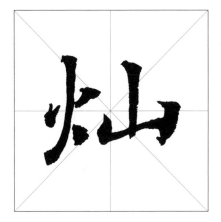

烟+阳（陽）——炀（煬）　　将"烟"字的左旁与"陽"字的右旁合并，得到"炀"字。

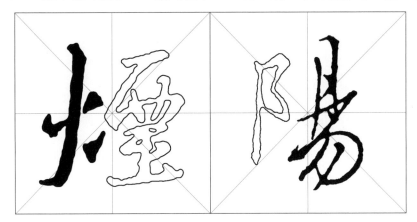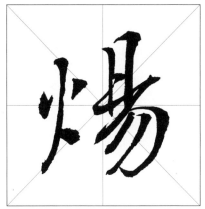

烟（煙）+地——埊　　将"煙"字的右旁与"地"字的左旁合并，得到"埊"字。

烟（煙）+潜——湮　　将"煙"字的右旁与"潜"字的左旁合并，得到"湮"字。

利+失——秩　　将"利"字的左旁移到"失"字的左边，得到"秩"字。

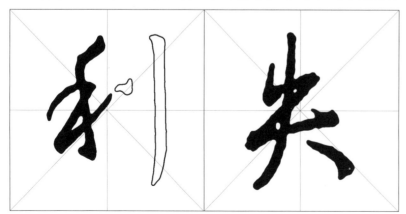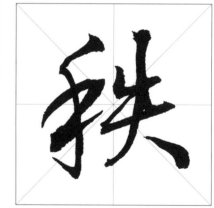

积＋多——移　　将"积"字的左旁移到"多"字的左边，得到"移"字。

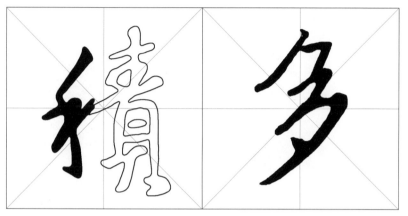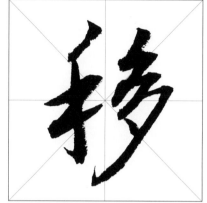

称＋火——秋　　将"称"字的左旁移到"火"字的左边，得到"秋"字。

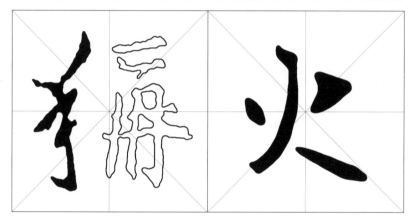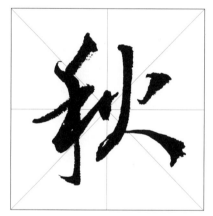

利＋重——种（種）　　将"利"字的左旁移到"重"字的左边，得到"种"字。

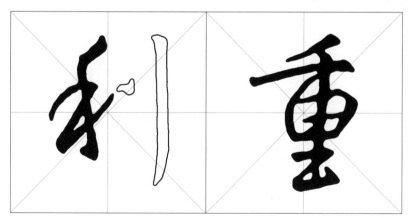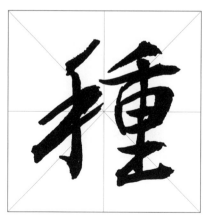

砂＋兹——磁　　将"砂"字的左旁移到"兹"字的左边，得到"磁"字。

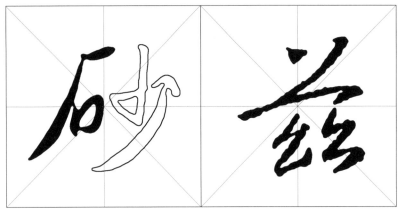
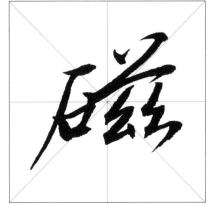

砾＋登——磴　　将"砾"字的左旁移到"登"字的左边，得到"磴"字。

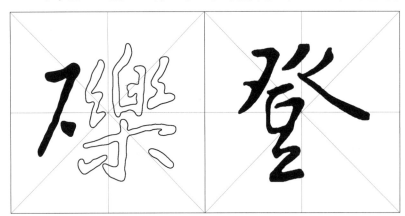
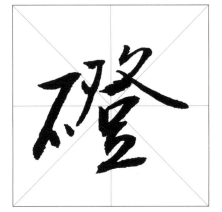

砂＋波——破　　将"砂"字的左旁与"波"字的右旁合并，得到"破"字。

砂＋典——碘　　将"砂"字的左旁移到"典"字的左边，得到"碘"字。

许＋般——设　　将"许"字的左旁与"般"字的右旁合并，得到"设"字。

伪＋诸——储　　将"伪"字的左旁移到"诸"字的左边，得到"储"字。

谛＋侣——啼　　将"谛"字的右旁与"侣"字的"口"部合并，得到"啼"字。

谬＋方——访　　将"谬"字的左旁移到"方"字的左边，得到"访"字。

轨＋斯——斩　　将"轨"字的左旁与"斯"字的右旁合并，得到"斩"字。

轻+河——轲　　将"轻"字的左旁与"河"字的右旁合并，得到"轲"字。

轻+福——辐　　将"轻"字的左旁与"福"字的右旁合并，得到"辐"字。

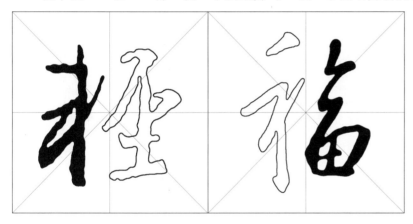
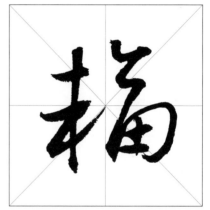

转+鹿——辘　　将"转"字的左旁移到"鹿"字的左边，得到"辘"字。

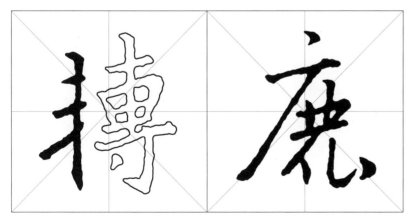

躬＋尚——躺　　将"躬"字的左旁移到"尚"字的左边，得到"躺"字。

射＋松——村　　将"射"字的右旁与"松"字的左旁合并，得到"村"字。

躬＋长——张　　将"躬"字的右旁移到"长"字的左边，得到"张"字。

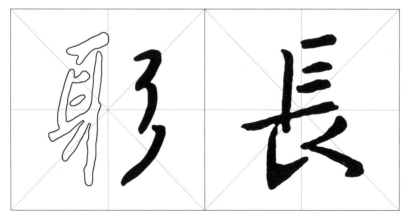

月+空——腔　　将"月"字移到"空"字的左边，得到"腔"字。

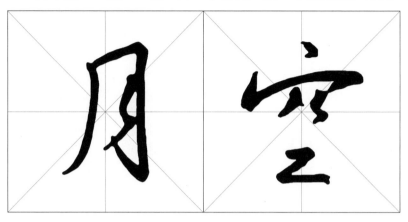

蹋+兆——跳　　将"蹋"字的左旁移到"兆"字的左边，得到"跳"字。

踪+皎——跤　　将"踪"字的左旁与"皎"字的右旁合并，得到"跤"字。

踪＋彩——踩　　将"踪"字的左旁与"彩"字的左旁合并，得到"踩"字。

踪＋谛——蹄　　将"踪"字的左旁与"谛"字的右旁合并，得到"蹄"字。

踪＋于——吁　　将"踪"字的"口"部移到"于"字的左边，得到"吁"字。

趣+要——娶　将"趣"字的"取"部与"要"字的下部合并，得到"娶"字。

趣+尚——趟　将"趣"字的走字底与"尚"字合并，得到"趟"字。

利+文——刘　将"利"字的右旁移到"文"字右边，"文"字捺画改反捺，得到"刘"字。

触+力——筋（觔）　　将"触"字的左旁移到"力"字的左边，得到"筋"字。

触+深——浊　　将"触"字的右旁与"深"字的左旁合并，得到"浊"字。

触+砂——确　　将"触"字的左旁与"砂"字的左旁合并，得到"确"字。

触＋光——觥　　将"触"字的左旁移到"光"字的左边，得到"觥"字。

镜＋同——铜　　将"镜"字的左旁移到"同"字的左边，得到"铜"字。

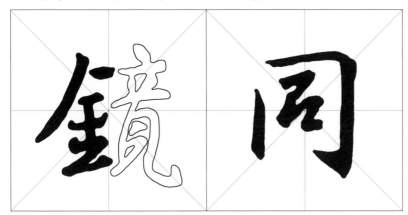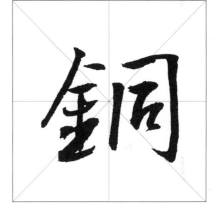

镜＋十——针　　将"镜"字的左旁移到"十"字的左边，得到"针"字。

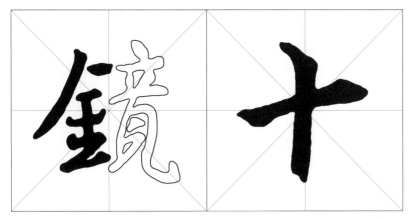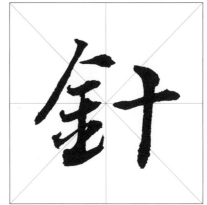

镜＋易——锡　　将"镜"字的左旁移到"易"字的左边，得到"锡"字。

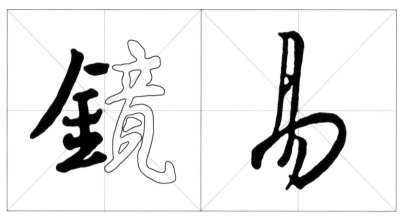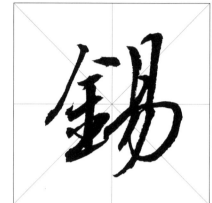

驰＋四——驷　　将"驰"字的左旁移到"四"字的左边，得到"驷"字。

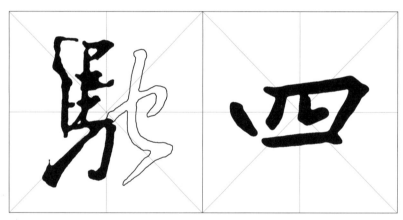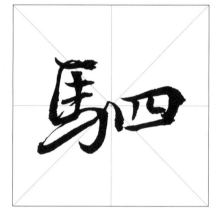

骤＋大——驮　　将"骤"字的左旁移到"大"字的左边，得到"驮"字。

驰+川——驯　将"驰"字的左旁移到"川"字的左边，得到"驯"字。

部+有——郁　将"部"字的右旁移到"有"字的右边，得到"郁"字。

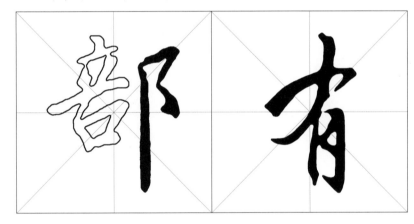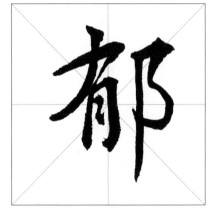

邦+形——邢　将"邦"字的右旁与"形"字的左旁合并，得到"邢"字。

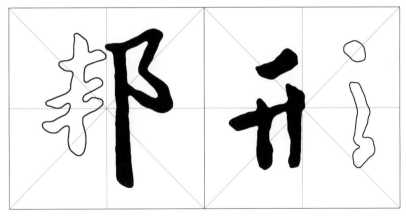

鄙+登——邓（鄧）　　将"鄙"字的右旁移到"登"字的右边，得到"邓"字。

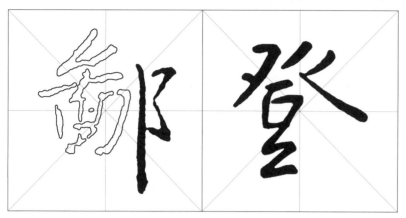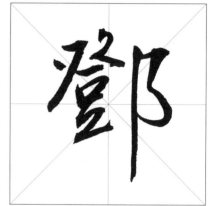

镜+郎——锒　　将"镜"字的左旁移到"郎"字的左边，得到"锒"字。

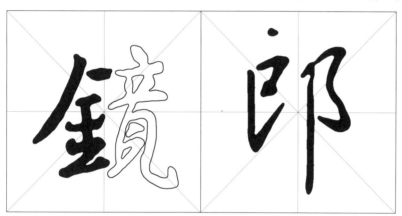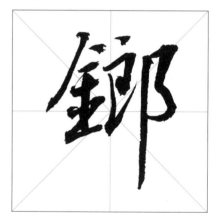

利+藏——莉　　将"利"字移到"藏"字上部的下方，得到"莉"字。

则＋舌——刮　　将"则"字的右旁移到"舌"字的右边，得到"刮"字。

利＋比——秕　　将"利"字的左旁移到"比"字的左边，得到"秕"字。

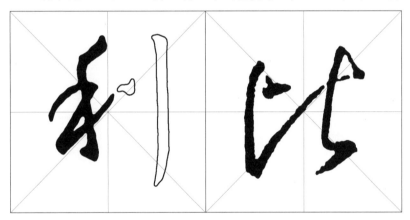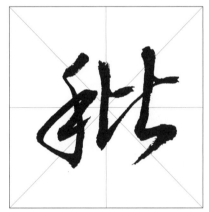

利＋高——稿　　将"利"字的左旁移到"高"字的左边，得到"稿"字。

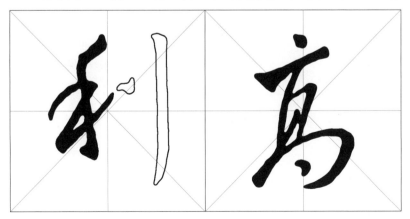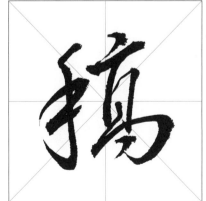

敕（勑）＋踪——加　将"勑"字的右旁与"踪"字的"口"部合并，得到"加"字。

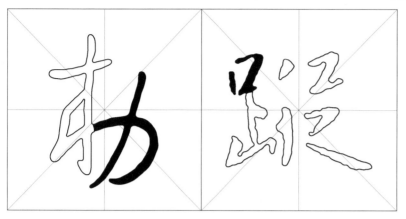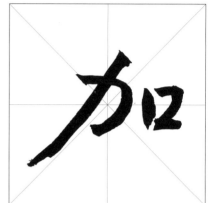

敕（勑）＋法——劫　将"勑"字的右旁与"法"字的右旁合并，得到"劫"字。

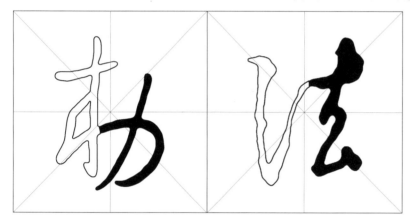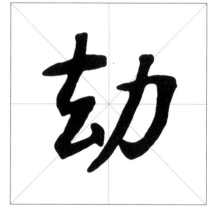

敕（勑）＋皎——效（効）　将"勑"字的右旁与"皎"字的右旁合并，得到"效"字。

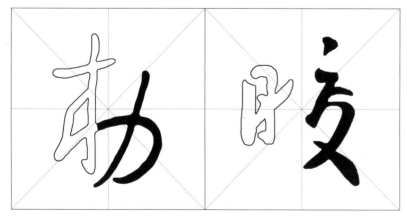

形＋测——刑　　将"形"字的左旁与"测"字的立刀旁合并，得到"刑"字。

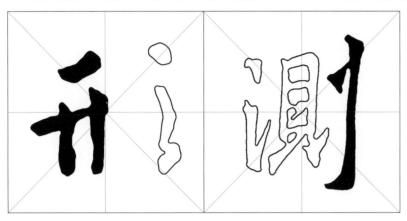

影＋相——杉　　将"影"字的右旁与"相"字的左旁合并，得到"杉"字。

彩＋衽——衫　　将"彩"字的右旁与"衽"字的左旁合并，得到"衫"字。

彩+排——采（採）　将"彩"字的左旁与"排"字的左旁合并，得到"采"字。

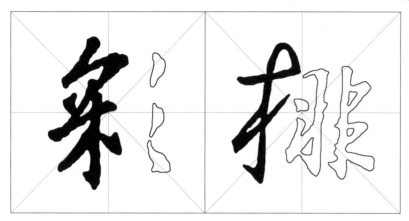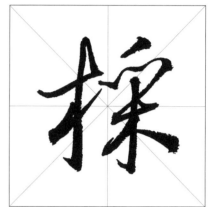

教+方——放　将"教"字的右旁移到"方"字的右边，得到"放"字。

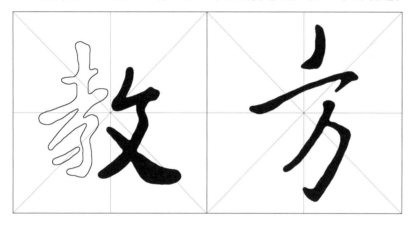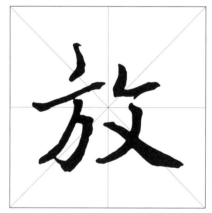

测+分—— 汾　将"测"字的左旁移到"分"字的左边，得到" 汾"字。

住＋故——做　　将"住"字的左旁移到"故"字的左边，得到"做"字。

敬＋亨——敦　　将"敬"字的右旁移到"亨"字的右边，"亨"加挑画，得到"敦"字。

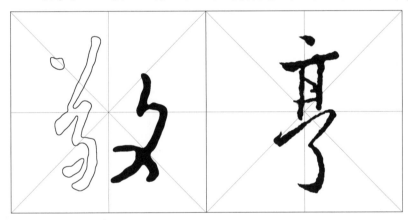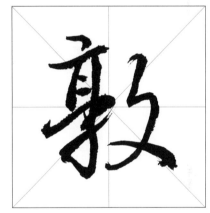

斯＋杨——析　　将"斯"字的右旁与"杨"字的左旁合并，得到"析"字。

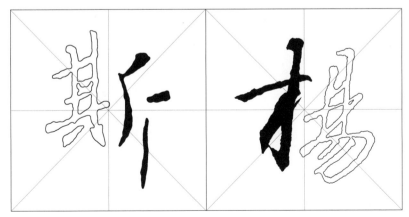

斯＋接——折　将"斯"字的右旁与"接"字的左旁合并，得到"折"字。

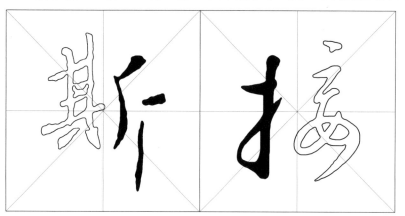
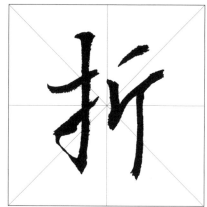

斯＋波——沂　将"斯"字的右旁与"波"字的左旁合并，得到"沂"字。

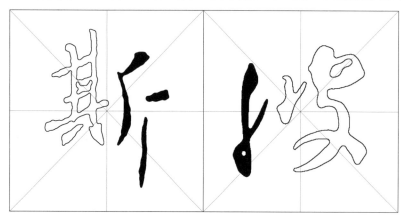
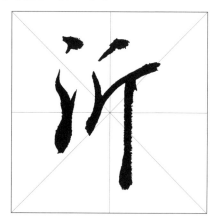

斯＋珠——琪　将"斯"字的左旁与"珠"字的左旁合并，得到"琪"字。

难＋称——稚　将"难"字的右旁与"称"字的左旁合并，得到"稚"字。

虽（雜）＋接——推　将"雜"字的右旁与"接"字的左旁合并，得到"推"字。

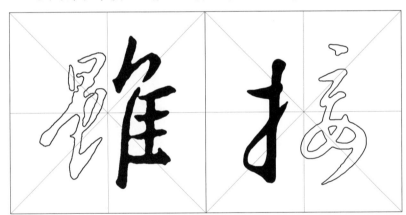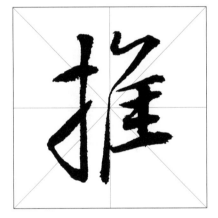

愧＋虽（雜）——惟　将"愧"字的左旁与"雜"字的右旁合并，得到"惟"字。

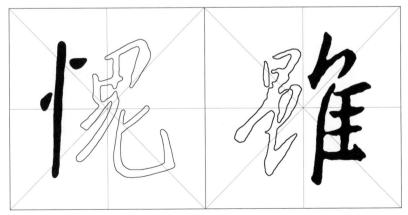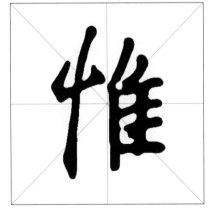

虽（雖）＋深——淮　　将"雖"字的右旁与"深"字的左旁合并，得到"淮"字。

颊＋是——题　　将"颊"字的右旁移到"是"字的右边，得到"题"字。

显（顯）＋公——颂（頌）　　将"顯"字的右旁移到"公"字的右边，得到"颂"字。

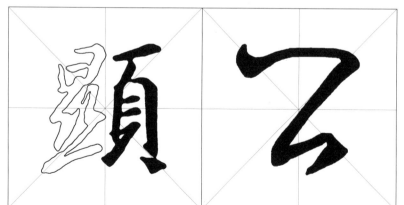
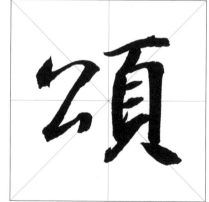

颜+兆——頫　将"颜"字的右旁移到"兆"字的右边，得到"頫"字。

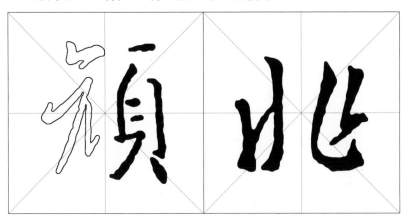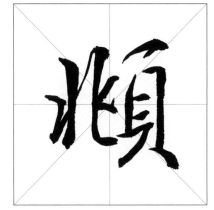

颜+现——项　将"颜"字的右旁与"现"字的左旁合并，得到"项"字。

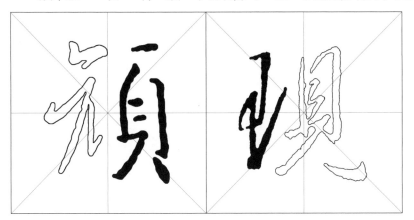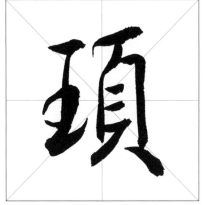

林+南——楠　将"林"字的左旁移到"南"字的左边，得到"楠"字。

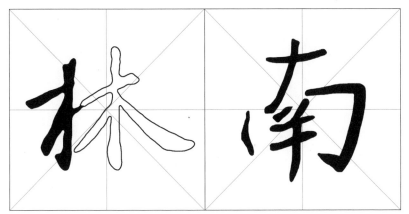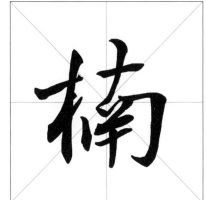

卉＋大——奔　将"卉"字移到"大"字的下面，得到"奔"字。

津＋真——滇　将"津"字的左旁移到"真"字的左边，得到"滇"字。

味＋真——嗔　将"味"字的左旁移到"真"字的左边，得到"嗔"字。

慨＋令——怜　　将"慨"字的左旁移到"令"字的左边，得到"怜"字。

接＋京——掠　　将"接"字的左旁移到"京"字的左边，得到"掠"字。

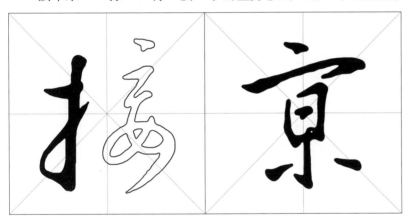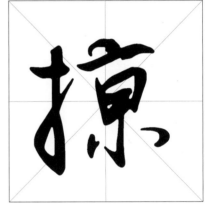

晦＋玄——眩　　将"晦"字的左旁移到"玄"字的左边，得到"眩"字。

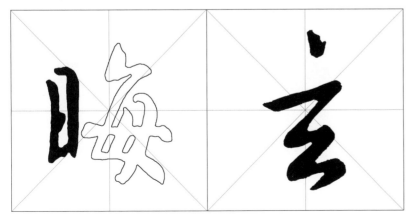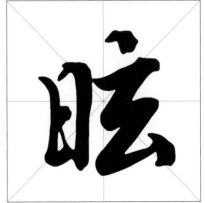

接+齐——挤　　将"接"字的左旁移到"齐"字的左边，得到"挤"字。

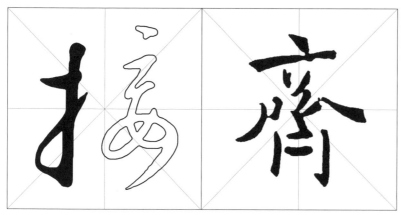

宣+由——宙　　将"宣"字的上部移到"由"字的上面，得到"宙"字。

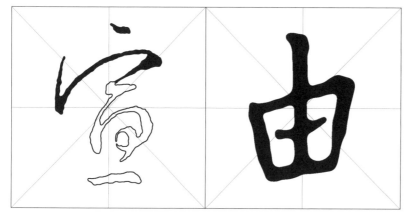

字+石——宕　　将"字"字的上部移到"石"字的上面，得到"宕"字。

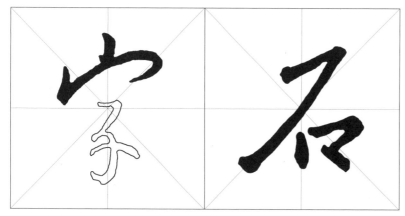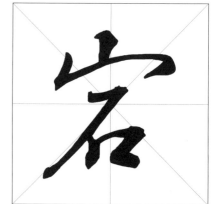

寂＋火——灾　　将"寂"字的上部移到"火"字的上面，得到"灾"字。

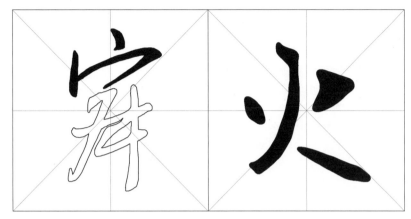

宫＋木——宋　　将"宫"字的上部移到"木"字的上面，得到"宋"字。

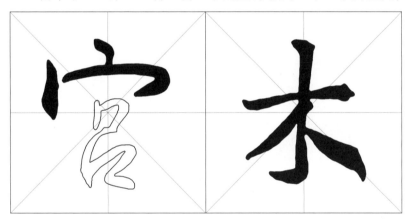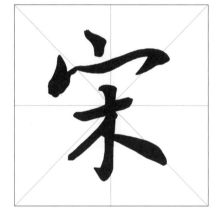

广（廣）＋大——庆　　将"廣"字的"广"部移到"大"字的左上方，得到"庆"字。

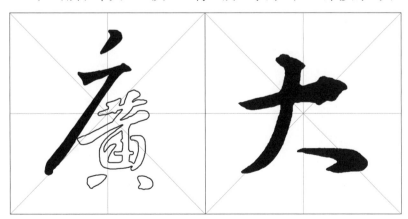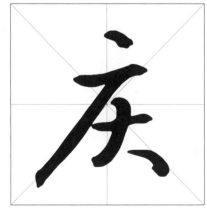

庸＋林——麻　　将"庸"字的"广"部移到"林"字的左上方，得到"麻"字。

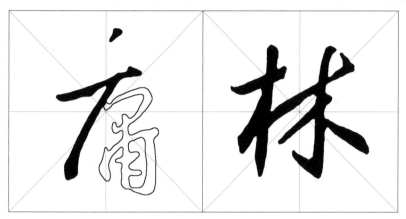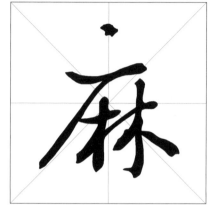

度＋木——床　　将"度"字的"广"部移到"木"字的左上方，得到"床"字。

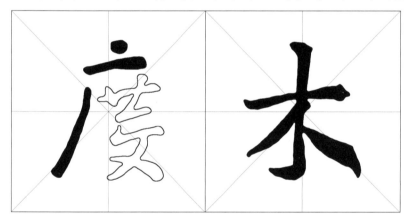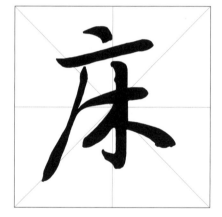

度＋由——庙　　将"度"字的"广"部移到"由"字的左上方，得到"庙"字。

炭+风——岚　　将"炭"字的上部移到"风"字的上面，得到"岚"字。

崇+空——崆　　将"崇"字的上部移到"空"字的左边，得到"崆"字。

峰+途——逢　　将"峰"字的"夆"部与"途"字的走之底合并，得到"逢"字。

岭＋净——峥　　将"岭"字的"山"部与"净"字的右旁合并，得到"峥"字。

藏＋夫——芺　　将"藏"字的上部移到"夫"字的上面，得到"芺"字。

萨＋方——芳　　将"萨"字的上部移到"方"字的上面，得到"芳"字。

叶（葉）+出——茁　将"葉"字的上部移到"出"字的上面，得到"茁"字。

叶（葉）+非——菲　将"葉"字的上部移到"非"字的上面，得到"菲"字。

是+理——量　将"是"字的"旦"部移到"理"字的"里"部的上面，得到"量"字。

升（昇）＋成——晟 将"昇"字的上部移到"成"字的上面，得到"晟"字。

暑＋增——堵 将"暑"字的下部与"增"字的左旁合并，得到"堵"字。

晨＋探——振 将"晨"字的下部与"探"字的左旁合并，得到"振"字。

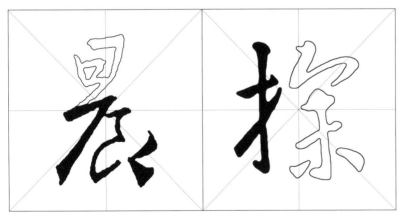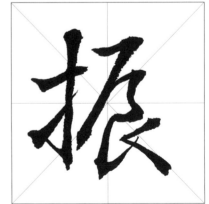

异（異）+流——洪　将"異"字的下部与"流"字的左旁合并，得到"洪"字。

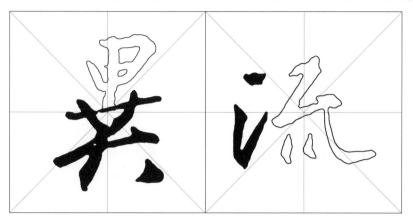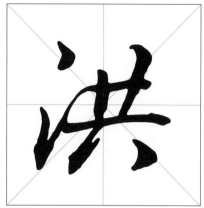

界+侍——价　将"界"字的"介"部与"侍"字的左旁合并，得到"价"字。

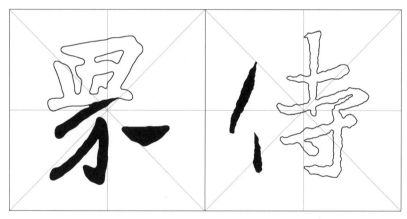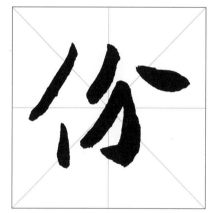

男+大——夯　将"男"字的下部移到"大"字的下面，得到"夯"字。

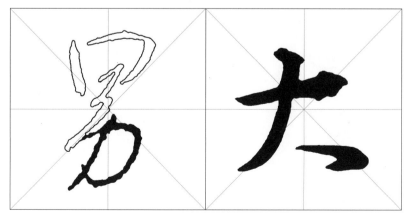

累+文——紊　　将"累"字的下部移到"文"字的下方，得到"紊"字。

罗+暑——署　　将"罗"字的上部与"暑"字的下部合并，得到"署"字。

罡+不——罘　　将"罡"字的上部移到"不"字的上面，得到"罘"字。

罣＋正——罡　　将"罣"字的上部移到"正"字的上面，得到"罡"字。

罣＋夕——罗　　将"罣"字的上部移到"夕"字的上面，得到"罗"字。

究＋幼——穷　　将"究"字的上部与"幼"字的"力"部合并，得到"穷"字。

窥＋作——窄　　将"窥"字的上部与"作"字的右旁合并，得到"窄"字。

窃＋弘——穹　　将"窃"字的上部与"弘"字的左旁合并，得到"穹"字。

虚＋文——虔　　将"虚"字的左上部移到"文"字的左上方，得到"虔"字。

虑＋力——虏　　将"虑"字的上部移到"力"字的上方，得到"虏"字。

处（處）＋乎——虖　　将"處"字的上部移到"乎"字的上面，得到"虖"字。

篋＋相——箱　　将"篋"字的上部移到"相"字的上面，得到"箱"字。

策＋由——笛　　将"策"字的上部移到"由"字的上面，得到"笛"字。

策＋宇——竽　　将"策"字的上部与"宇"字的下部合并，得到"竽"字。

策＋生——笙　　将"策"字的上部移到"生"字的上面，得到"笙"字。

赞（讚）＋时（時）——诗（詩）　　将"讚"字的左旁与"時"字的右旁合并，得到"诗"字。

当（當）＋尘——堂　　将"當"字的上部、中部与"尘"字的下部合并，得到"堂"字。

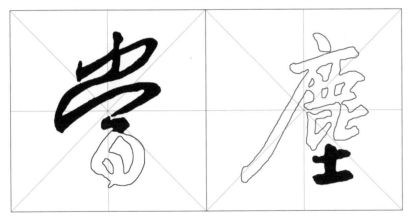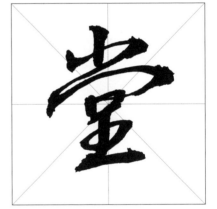

常＋制（製）——裳　　将"常"字的上部、中部与"製"字的下部合并，得到"裳"字。

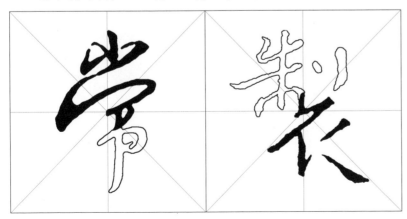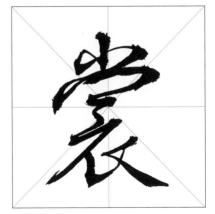

霜+细——雷　将"霜"字的上部与"细"字的右旁合并，得到"雷"字。

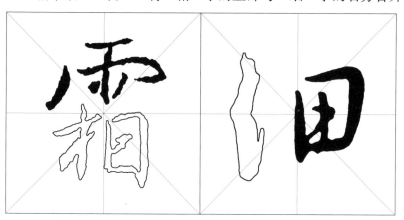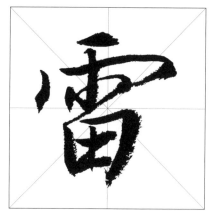

雪+而——需　将"雪"字的上部移到"而"字的上面，得到"需"字。

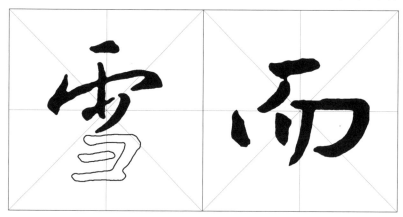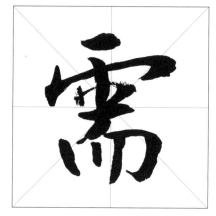

云（雲）+非——霏　将"雲"字的上部移到"非"字的上面，得到"霏"字。

露+苞——雹　将"露"字的上部与"苞"字的下部合并，得到"雹"字。

智+曰——昌　将"智"字的"曰"部移到"曰"字的上面，得到"昌"字。

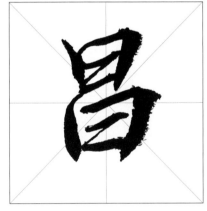

植+皆——楷　将"植"字的左旁移到"皆"字的左边，得到"楷"字。

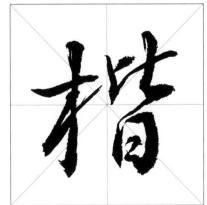

侍+昔——借　　将"侍"字的左旁移到"昔"字的左边，得到"借"字。

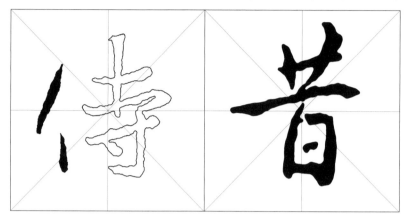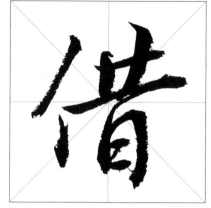

集+利——梨　　将"集"字的下部移到"利"字的下面，得到"梨"字。

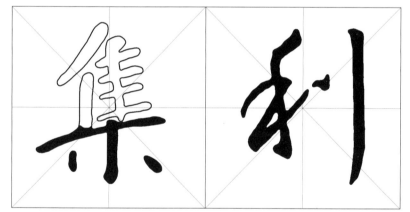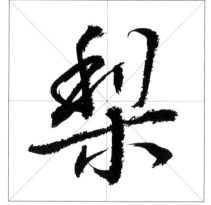

集+西——栗　　将"集"字的下部移到"西"字的下面，得到"栗"字。

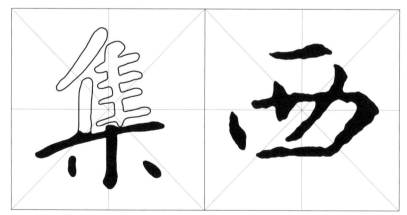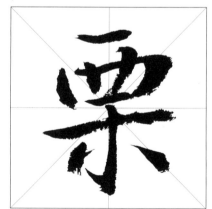

无（無）＋亨——烹　将"無"字的下部移到"亨"字的下面，得到"烹"字。

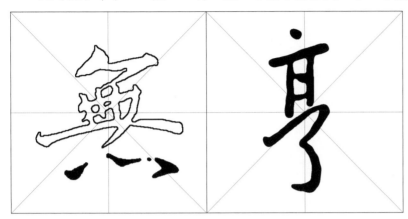

照＋能——熊　将"照"字的四点底移到"能"字的下面，得到"熊"字。

然＋集——焦　将"然"字的下部与"集"字的上部合并，得到"焦"字。

意＋兹——慈　将"意"字的"心"部移到"兹"字的下面，得到"慈"字。

愚＋如——恕　将"愚"字的"心"部移到"如"字的下面，得到"恕"字。

忽＋作——怎　将"忽"字的下部与"作"字的右旁合并，得到"怎"字。

恶+排——悲　将"恶"字的下部与"排"字的右旁合并,得到"悲"字。

资+含——贪　将"资"字的下部与"含"字的上部合并,得到"贪"字。

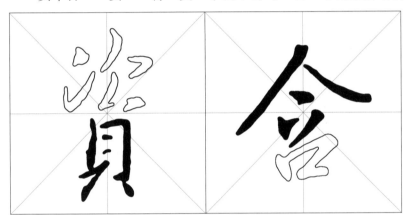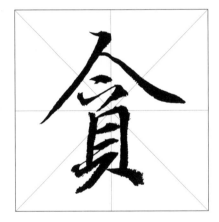

质+化——货　将"质"字的"贝"部移到"化"字的下面,得到"货"字。

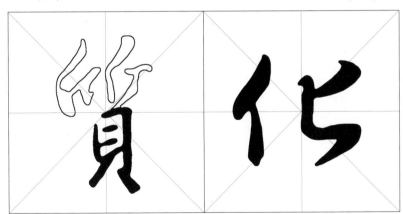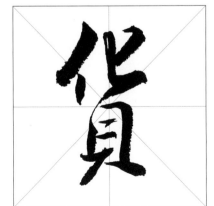

深＋同——洞　　将"深"字的左旁移到"同"字的左边，得到"洞"字。

讠＋周——调　　将"讠"字的左旁移到"周"字的左边，得到"调"字。

积＋周——稠　　将"积"字的左旁移到"周"字的左边，得到"稠"字。

词+周——调　将"词"字的左旁移到"周"字的左边，得到"调"字。

闲+思——闷　将"闲"字的"门"部与"思"字的"心"部合并，得到"闷"字。

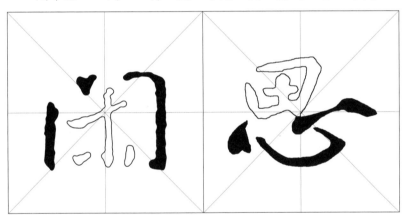

闻+文——闵　将"闻"字的"门"部与"文"字合并，得到"闵"字。

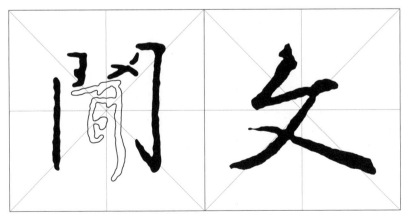

暗（闇）＋知──问（問）　　将"闇"字的"門"部与"知"字的右旁合并，得到"问"字。

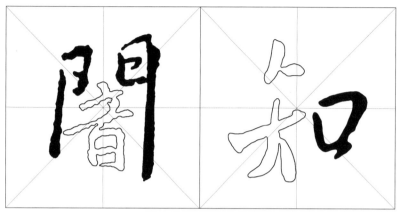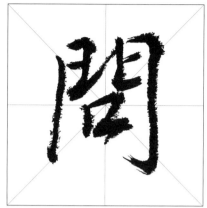

固＋才──团　　将"团"字的"口"部与"才"字合并，得到"团"字。

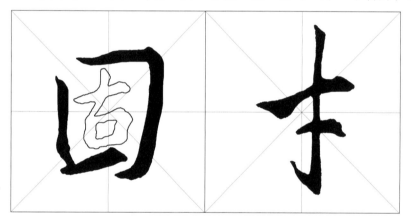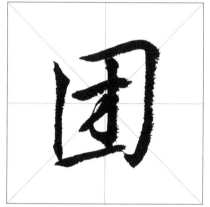

国＋木──困　　将"国"字的"口"部与"木"字合并，得到"困"字。

国+大——因 将"国"字的"口"部与"大"字合并，得到"因"字。

国+有——囿 将"国"字的"口"部与"有"字合并，得到"囿"字。

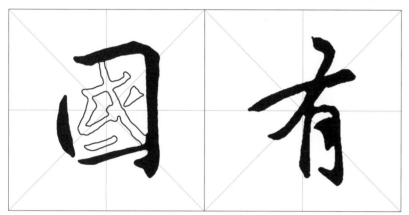

第三节　根据原帖风格造字法

我们在临习和研究书法创作的时候，常常会碰到这种情况，就是我们想要的字，原帖上没有，用前述两法也解决不了问题。这时我们可以运用第三种方法，就是根据原帖风格来"造"出我们所需要的字。下面以有斜钩的字及有走之底的字为例来说明此法。

一、有斜钩的字

1. 首先从原帖中找出一些有斜钩的字，然后再做分析。

我们以"咸"字作例字说明其分析方法。先在字的下边画一条水平线，然后将线从下往上移动，到达左撇的端点停下来。

2. 再在字的右边画一条垂直线，然后将线从右往左移动，到达右撇的右端停下来。

3. 我们发现，斜钩从左上方起笔，向右下方行笔，后再往右下方继续伸展，斜钩比其他笔画的下端要长，同时比其他笔画的右端要宽，形完势足之后才向上回顾出钩（或暗钩）收笔。这也就是斜钩在字中的结构规律，我们可以根据这个规律和原帖风格来"造"出我们所需的有斜钩的字。

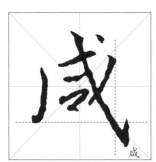

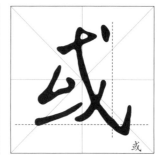
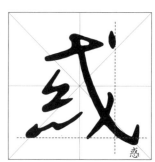

我们根据此规律写几个有斜钩的字：

代

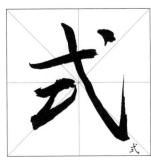

式

赋

戒

战

残

找

戳

二、有走之底的字

同理，我们也先从原帖中找出一些有走之底的字。

1.以"进（進）"字为例说明此法。首先在字的下边画一条水平线，然后将线从下往上移动，到达走之底的捺的起笔处停下来。

2.再在字的右边画一条垂直线，然后将线从右往左移动，到达横画的右端停下来。

3.我们发现，走之底一波三折而过，总体上左边小、右边大，左边轻、右边重，左边细、右边粗。走之底托起字的主体部分，与两条辅助线的交点呼应，有回抱之势。我们可以根据这个结构规律结合原帖风格来"造"出我们所需的有走之底的字。

其他类型的字，限于篇幅，不再赘述，读者可以举一反三，触类旁通。

进

道

还

莲

遐

游

迷

途

其他有些字我们没有画上线条，读者可以随机训练，自己画一画，以加深印象和理解。

有鉴于此，下面我们就来"造"出这些简化字。

近

速

遍

运

远

选

透

达

第7章

集字与创作

　　章法的传统格式主要有中堂、条幅、横幅、楹联、斗方、扇面、长卷等。这里以中堂为例介绍章法的传统格式。中堂是书画装裱中直幅的一种体式，以悬挂在堂屋正中壁上得名。中国旧式房屋楼板很高，人们常在客厅（堂屋）中间的墙壁挂一幅巨大的字画，称为中堂书画，是竖行书写的长方形的作品。一幅完整的中堂书法作品其章法包含正文、落款和盖印三个要素。

　　首先，正文是作品的主体部分，内容可以是一个字，如福、寿、龙、虎等有吉祥寓意的大字；也可以是几个字，如万事如意、自强不息、家和万事兴；还可以是一段文字或一篇文章，如《岳阳楼记》《兰亭序》；等等。也有悬挂祖训、格言、名句或者人物肖像、山水画、花鸟画的。尺寸一般为一张整宣纸（分四尺、五尺、六尺、八尺等）。传统中堂的写法，如果字数较多要分行书写，一般从上到下竖行排列，从右至左书写。首行不需空格，首字应顶格写；末行不宜写满，也不应只有一个字，末字下应留有适当空白。作品一般不用标点，繁体字与简化字不要混合使用。书写文字不可写满整张纸面，四周适当留出一定的空白，形成白色边框。字与字之间也应适当留空。不同的书体，其留白的形式也有区别。楷书、行书和篆书的字距小于行距，行距小于边框，以显空灵。隶书的字距大于行距。草书变化最大，有时字距大于行距，有时行距又大于字距，但是要留足边框。总之要首尾呼应，字守中线。一幅作品的正文的第一个字与最后一个字，即首字与末字，应略大或略重于其他字。首字领篇，末字收势，极为重要。作品中的每一个字都有一定的大小、轻重及形状，不可强求完全相同，要注意大小相宜，轻重适度，整体协调，字大款小，字印相映。

　　其次，落款是说明正文的出处，馈赠的对象，作者的姓名、籍贯，创作的时间、地点或者创作的感受等。落款源于"款识"，原本是青铜器上的铭文对浇铸缘由的说明，后沿用为对书画作品作者及内容的说明。落款分为上下款，作者姓名称为下款，书作赠送对象称为上款。上款一般不写姓只写名字，以示亲切，如果是单名，则姓名同写。在姓名下还要写上称谓，一般称"同志""先生"，在下面写"正之""正书""指正"或"嘱书""嘱正""雅正""惠存"等。上款可写在书作右上方或正文结束之后，但必须在下款的上方，以示尊敬。落款一般不与正文齐平，可略下些，字比正文小些。时间可以用公元纪年，也

可以用干支纪年。 篆书、隶书、楷书作品可用楷书或行书来落款，特别是用行书来落款，还可取得变化的效果。行书作品可用行书或草书来落款，但不要相反，即正文宜静态，落款宜动态。

最后，盖印。印章通常有姓名章和闲章两类。姓名章又叫名章，名章以外的印章都叫闲章。闲章的内容可以是名言佳句、书斋号、雅号或生肖之类。姓名章与款字大小相适，一般略小于款字，印盖于落款的下面，若用两方，则两方印章之间空一方印章的位置。闲章形式多样，可大可小，一般印盖于正文首字旁边的叫起首章（启首章），盖于中间部位的叫腰章，盖于角落的叫压角章。盖印的目的一是取信于人，二是给作品以锦上添花、画龙点睛之妙。一幅成功的中堂书法作品，是正文、落款和盖印三方面内容的有机结合，即处理好字与字、行与行的对比调和关系，使作品的黑与白、有与无、虚与实、动与静、阴与阳得到和谐的解决。

1. 中堂

用整张宣纸书写，适宜挂在厅堂的中央，故叫中堂。正文占主体，从右上开始写，不用低格；启首章在第一、第二字之间，内容可以是名句、佳句或书斋号；落款介绍正文出处等，字稍小些，可用与正文一致的书体，也可用草书。落款与印不超过正文的底线。

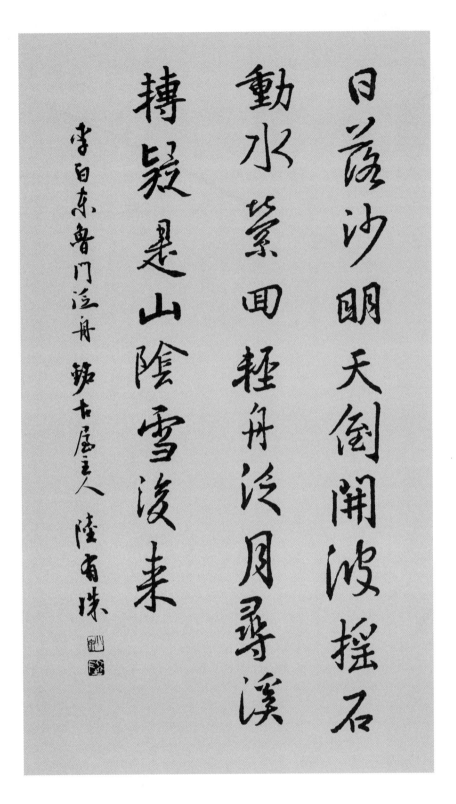

释文：

日落沙明天倒开　波摇石动水萦回

轻舟泛月寻溪转　疑是山阴雪后来

2. 条幅

也叫条屏，是长条的书法作品形式，可在下方落款，也可在左方落款。

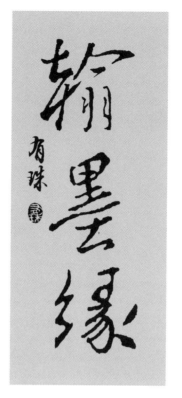

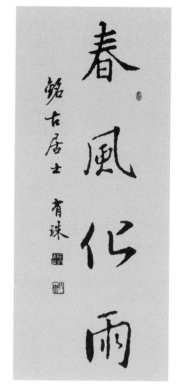

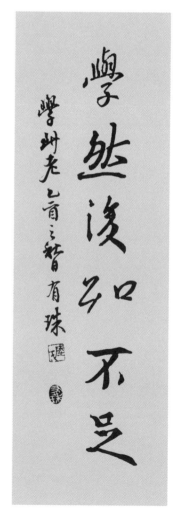

释文：

春雨化风

翰墨缘

学然后知不足

言有物行有恒

3. 横幅

也叫横披，横的宽度大于高度，如果连接几张横幅写成一个书法作品，叫长卷或手卷。

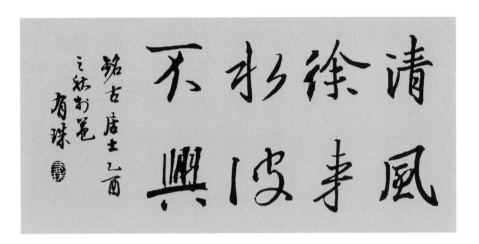

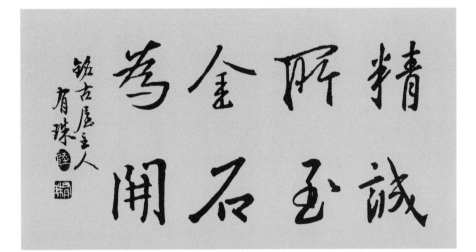

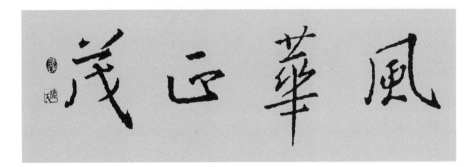

释文：

清风徐来 水波不兴

精诚所至 金石为开

风华正茂

4.斗方、册页

纸幅为正方形或近似正方形的小幅作品，叫斗方。

把斗方装订成册，合起来表现一个更大的更完整的内容，叫册页。

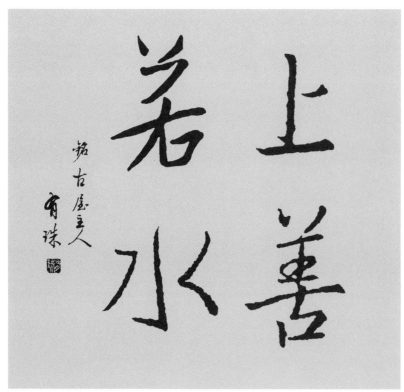

释文：

大智若愚

上善若水

5.对联

由字数相等，词性相同，内容相应、相反或相关的对偶句组成的书法作品叫对联，也叫对子。

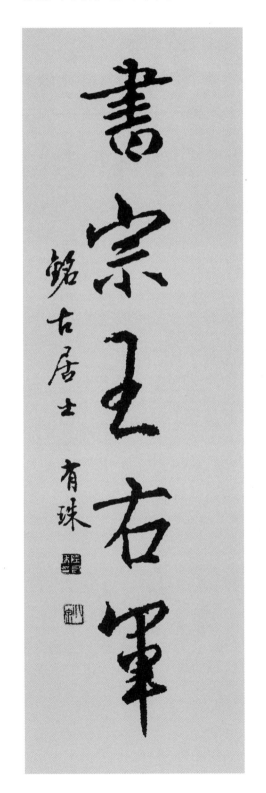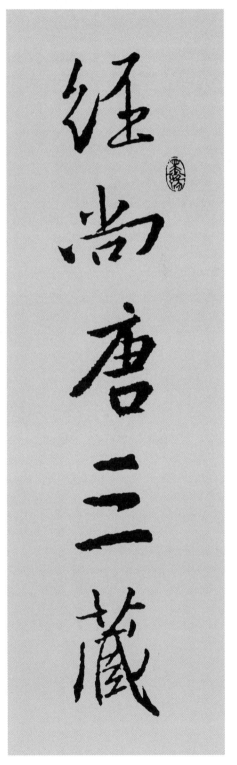

释文： 经尚唐三藏　书宗王右军

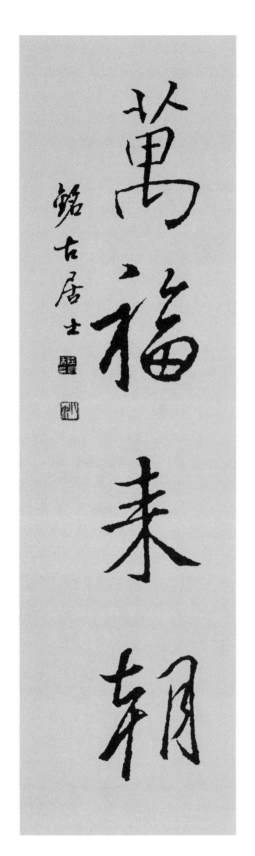
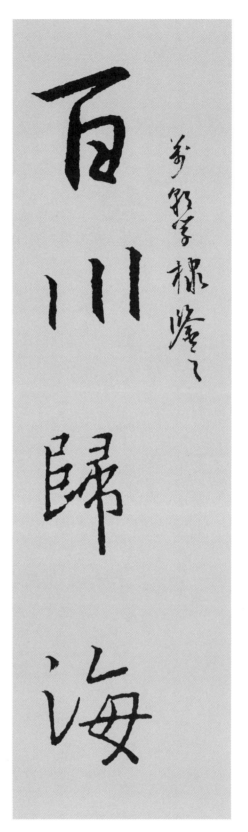

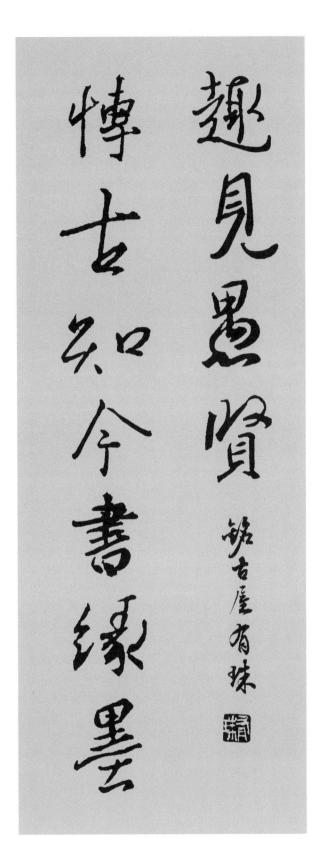

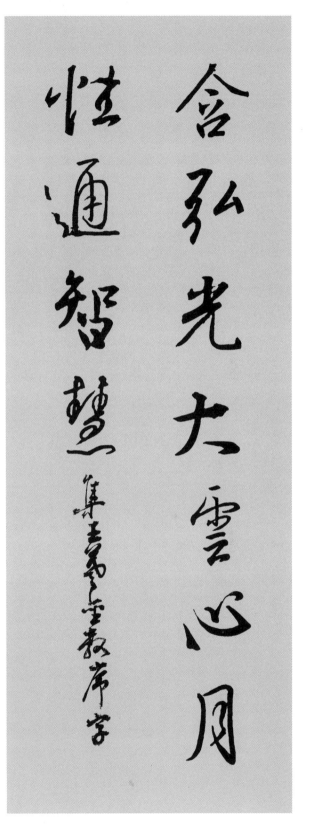

释文：含弘光大云心月性通智慧

博古知今书缘墨趣见愚贤

6.扇面

指随扇形书写的作品。扇面形式有两种。一种是折扇式，这种格式书写时，以折痕分行，呈圆心辐射状，外宽内窄，上大下小。章法并非一律，也可用长短行间隔的方式安排布局，适合扇形弧线式规律。注意不可过密，密则满；不可过松，松则散。这种格式显得活泼优美，尤其是小幅作品有较强的点缀性。一种是接近椭圆或者圆形的团扇，书写时要充实饱满，也可以圆中取方。

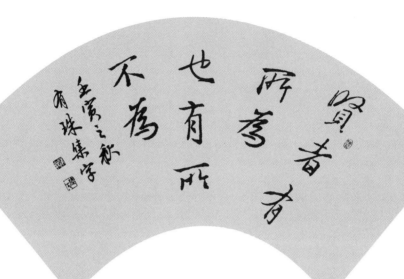

释文：贤者有所为　也有所不为

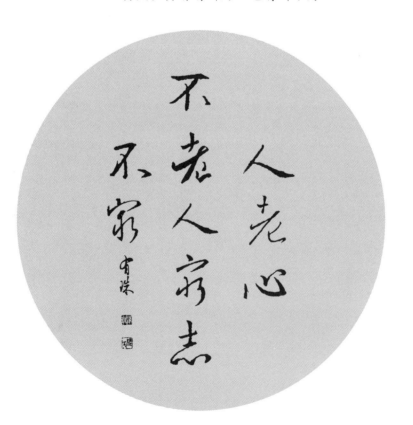

释文：人老心不老　人穷志不穷

7. 长卷

横幅的加长版叫作长卷，长宽比例比较大的，例如 5：1 或更大，均可叫长卷。

释文： 巴陵一望洞庭秋　日见孤峰水上浮　闻道神仙不可接　心随湖水共悠悠

　　　　春草青青万里余　边城落日见离居　情知海上三年别　不寄云间一纸书

　　　　北风吹白云　万里渡河汾　心绪逢摇落　秋声不可闻

原帖欣赏

（字的顺序从右到左）

大唐三藏聖教序

太宗文皇帝製

弘福寺沙門懷仁集晉右

將軍王羲之書

蓋聞二儀有像顯覆載以含

生四時無形潛寒暑以化物

是以窺天鑑地庸愚皆識其

端明陰洞陽賢哲罕窮其數

然而天地苞乎陰陽而易識

者以其有像也陰陽處乎天

地而難窮者以其無形也故

知像顯可徵雖愚不惑形潛

莫覩在智猶迷況乎佛道崇

虛乘幽控寂弘濟萬品典御

十方舉威靈而無上抑神力

而無下大之則彌於宇宙細

之則攝於豪釐無滅無生歷

千劫而不古若隱若顯運百

福而長今妙道凝玄遵之莫

知其際法流湛寂挹之莫測

其源故知蠢蠢凡愚區之不

測則大教之興基乎西土騰

漢庭而皎夢照東域而流

遵昔者分形分跡之時言未
馳而成化當常現常之世民
仰德而知遵及乎晦影歸真
遷儀越世金容掩色不鏡三
千之光麗象開圖空端四八
之相於是微言廣被拯含類

於三途遺訓遐宣導群生於
十地然而真教難仰莫能一
其旨歸曲學易遵邪正於焉
紛糾所以空有之論或習俗
而是非大小之乘乍沿時而
隆替有玄奘法師者法門之

領袖也幼懷貞敏早悟三空
之心長契神情先苞四忍之行
松風水月未足比其清華仙
露明珠詎能方其朗潤故以
智通無累神測未形超六塵
而迥出只千古而無對凝心

內境悲正法之陵遲棲慮玄
門慨深文之訛謬思欲分條
析理廣彼前聞截偽續真開茲
後學是以翹心淨土往游西
域乘危遠邁杖策孤征積雪
晨飛途間失地驚砂夕起空

外迷天萬里山川撥煙霞而
進影百重寒暑躡霜雨而前
蹤誠重勞輕求深願達周遊
西宇十有七年窮歷道邦詢
求正教雙林八水味道飡風
鹿苑鷲峰瞻奇仰異承至

言於先聖受真教於上賢探
賾妙門精窮奧業一乘五津
之道馳驟於心田八藏三篋
之文波濤於口海爰自所歷
之國總將三藏要文凡六百
五十七部譯布中夏宣揚勝

業引慈雲於西極注法雨於
東垂聖教缺而復全蒼生罪
而還福濕火宅之乾焰共拔
迷途朗愛水之昏波同臻彼
岸是知惡因業墜善以緣昇
昇墜之端惟人所託譬夫桂生

高嶺雲露方得泫其華蓮
出淥波飛塵不能污其葉非
蓮性自潔而桂質本貞良由
所附者高則微物不能累所
憑者淨則濁類不能沾夫以
卉木無知猶資善而成善況

乎人倫有識不緣慶而求慶
方冀茲經流施将日月而無
窮斯福遐敷与乾坤而永大
朕才謝珪璋言慙博達至
扵内典尤所未閑昨製序文
深為鄙拙唯恐穢翰墨扵金

簡標瓦礫扵珠林忽浮来書
謬承襃讚循躬省慮彌益
厚顏善不足稱空勞致謝

皇帝在春宫述三藏　聖記
夫顯揚正教非智無以廣其
文崇闡微言非賢莫能定其

旨盖真如聖教者諸法之主
宗衆經之軌躅也綜括宏遠
奥旨遐深極空有之精微體
生滅之機要詞茂道曠尋之
者莫究其源文顯義幽履之
者莫測其際故知聖慈所被

業無善而不臻妙化所敷緣
無惡而不剪開法網之紀弘
六度之正教拯羣有之塗炭
啟三藏之秘扃是以名無翼
而長飛道無根而永固道名
流慶歷遂古而鎮常赴感應

身輕塵劫而不朽晨鐘夕梵
二音於鷲峰慧日法流轉雙
輪於鹿菀排空寶蓋接翔雲
而共飛莊野春林與天花而合
彩伏惟
皇帝陛下
上玄資福垂拱

而治八荒德被黔黎斂衽而
朝萬國恩加於骨石窮歸貝
葉之文澤及昆蟲金匱流
梵之偈遂使阿耨達水通神
甸之八川耆闍崛山接嵩華
之翠嶺竊以法性凝寂靡歸

心而不通智地玄奧感懇誠而
遂顯當謂重昏之夜燭慧
炬之光火宅之朝降法雨之
澤於是百川異流同會於海
万區分義總成乎實豈與湯
武挍其優劣堯舜比其聖德

青哉玄奘法師者風懷脁令
立志夷簡神清齠齔之年體
拔浮華之世凝情定室遺
幽巖栖息三禪巡遊十地超六
塵之境獨步迦維會一乘之
隨機化物以中華之無質尋

印度之真文遠涉恒河終期
滿字頻登雪嶺更獲半珠問
道往還十有七載備通釋典
利物為心以貞觀十九年二月
六日奉
敕於弘福寺翻譯聖教要

御製眾經論序照古騰今理
含金石之聲文抱風雲之潤
治輒以輕塵足岳墜露添流
略舉大綱以為斯記
治素無才學性不聰敏內典
諸文殊未觀攬所作論序

久風六百五十七部引大海之
法流洗塵勞而不竭傳智燈
之長焰皎幽闇而恒明自
久植勝緣楊斯旨趣
謂法相常住齊三光之明
我皇福臻同二儀之固伏見

拙尤繁忽見來書褒揚讚
述撫躬自省慚悚交并勞
師等遠臻深以為愧
貞觀廿二年八月三日內
股若波羅蜜多心經
沙門玄奘奉 詔譯

觀自在菩薩行深般若波羅蜜多時，照見五蘊皆空，度一切苦厄。舍利子，色不異空，空不異色，色即是空，空即是色，受想行識，亦復如是。舍利子，是諸法空相，不生不滅，不垢不淨，不增不減。是故空中無色，無受想行識，無眼耳鼻舌身意，無色聲香味觸法，無眼界乃至無意識界，無無明亦無無明盡，乃至無老死，亦無老死盡，無苦集滅道，無智亦無得。以無所得故，菩提薩埵，依般若波羅蜜多故，心無罣礙，無罣礙故，無有恐怖，遠離顛倒夢想，究竟涅槃。三世諸佛，依般若波羅蜜多故，得阿耨多羅三藐三菩提。故知般若波羅蜜多，是大神咒，是大明咒，是無上咒，是無等等咒，能除一切苦，真實不虛。故說般若波羅蜜多咒，即說咒曰：揭諦揭諦，波羅揭諦，波羅僧揭諦，菩提薩婆訶。

般若多心經

太子太傅尚書左僕射□國公

于志寧

中書令南陽縣開國男來濟

禮部尚書高陽縣開國男

許敬宗

守黃門侍郎賜左原子薛元超

守中書侍郎賜右庶子李義

府奉

勑潤色

成亨三年十二月甘京城法侶建

之文林郎諸葛神力勒石

武騎尉朱靜藏鑴字